Tanaka Shintaro Atelier　田中信太郎アトリエ

Tanaka Shintaro Atelier 田中信太郎アトリエ

中井康之 ［論考］

吉山裕次郎 ［撮影］

大串幸子 ［造本設計］

三上 豊 ［編集］

せりか書房

P. S. と書かれたあとに（1980年代初頭）

こうして毎日山の中にいると、時代の流れや人の動きや表現の現状が

よくわかるようになります。日本の美術のソサエティーに一番必要なのは、

切実な狂気であり、痛切な錯乱であり、冷めた混乱だと思います。

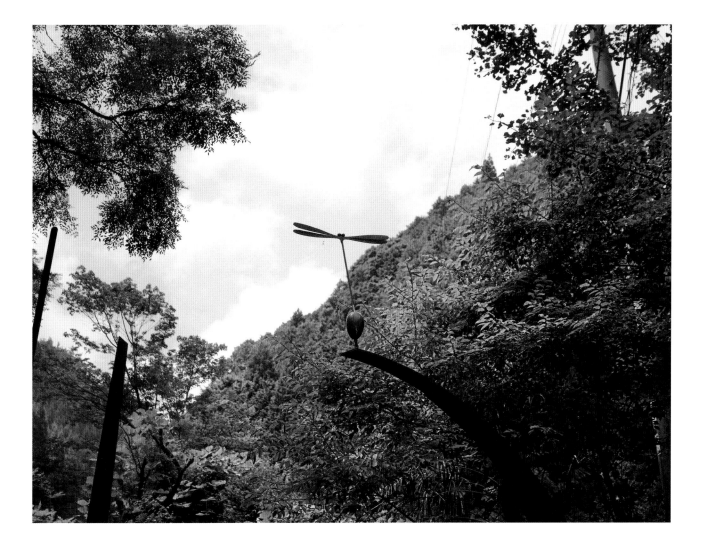

目次

凡例
・ 図版頁、罫線囲み部は田中信太郎のアフォリズムである。
・ 明らかに作品と指示できるものは《　》で示した。
・ 「アトリエを巡って」「エフェメラとアフォリズム」の解説は三上が執筆した。
・ 写真は、〇は©Bank ART 1929、□は田中信太郎もしくは撮影者不詳。無印は吉山の撮影である。

田中信太郎

1940年5月13日

東京都立川市に生まれる

2020年8月23日

茨城県日立市で歿

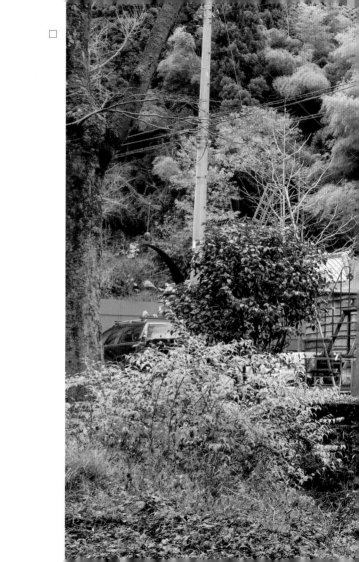

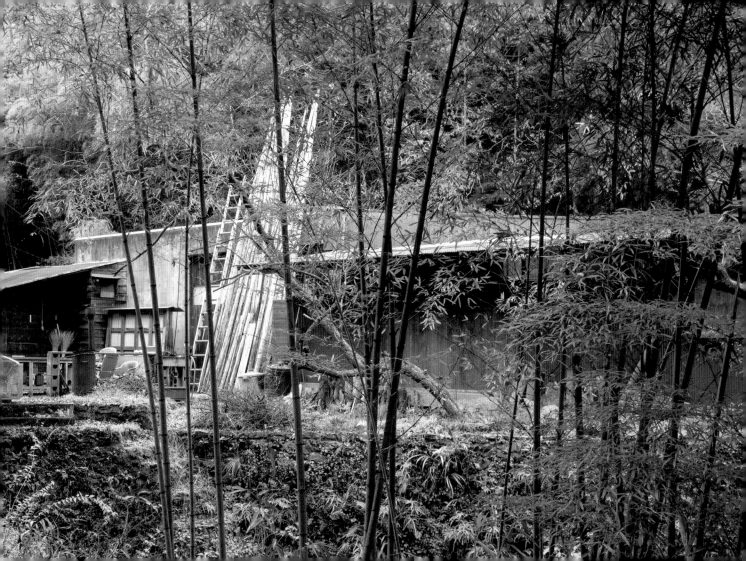

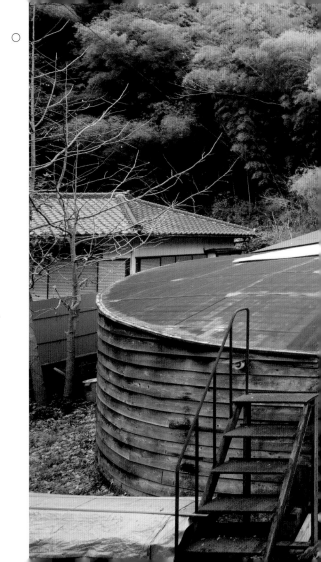

アトリエは日立駅から車で20分ほどの所、諏訪町北ノ沢にあり、
背後に森が、前に小川が流れている。
この渓谷からは、作家が山の人であることを感じるが、
普段の生活は海を臨む料亭が自宅であり、海の人のイメージがある。
左と右の木造は増築部分。庇にもつかったという丸太が立てかけてある。

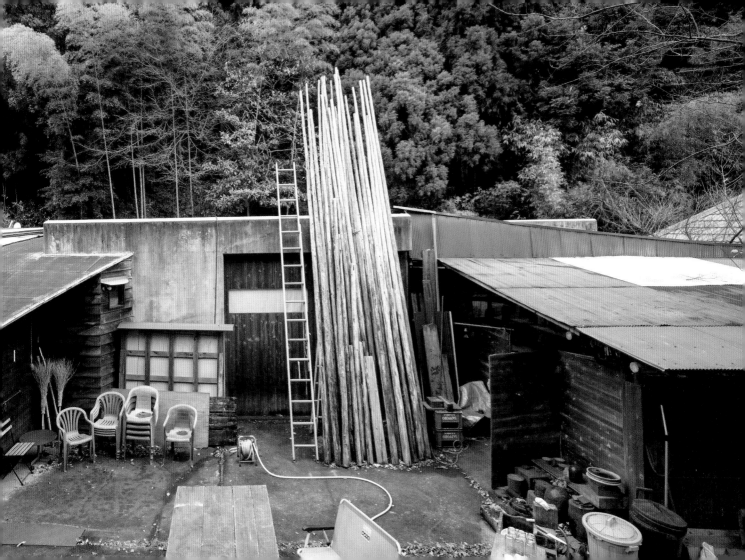

1968

アトリエ

練馬区石神井あたり

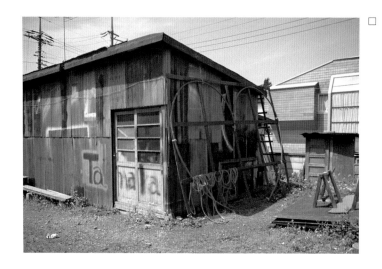

1960年代のアトリエのひとつ。
作家は実家が土建業を営んでいたことから、各地の飯場を巡ってそこに制作のスペースをもった。
その頃のことを写真家の羽永光利は「武蔵野のおもかげを残す雑木林が次々と切り開かれて、
広大な宅地造成工事の飯場の一角に、プレハブで組み立てられた彼のアトリエがある。(略)
廃品回収屋の雑然とした屑山に埋もれて、何かを見つけ出そうとしているかのようである。
それはまた彼が上京以来続けている飯場暮らしにもみられるのである。
土方仕事を制作の合い間を見ては彼は続けている。東京のビル工事から横浜、熱海と
地方まで出掛けていくことさえある」(1965年頃、掲載誌不詳)。
この記事の隣には「オンボロ・ルノーは彼の大切な運搬用具である」とキャプションがついた
写真があり、田中が車の上に廃品を乗せている。

手はすべてを

知っている

手はすべてをおぼえている

だって

すべては手で始まって

手で終っているのだから

すべてに従順な

手なのだから

かわいそうな手

1978

秋に完成したアトリエ

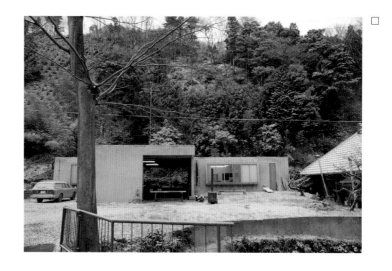

田中はこの頃アメリカにいて、建設にはほとんど関知していなかった。
設計は倉俣史朗に紹介された黒川雅之があたった。
あまり予算がないのでシンプルにしたという。
ホワイト・キューブやレス・イズ・モアといったミニマル的な空間を想起させるつくりだ。

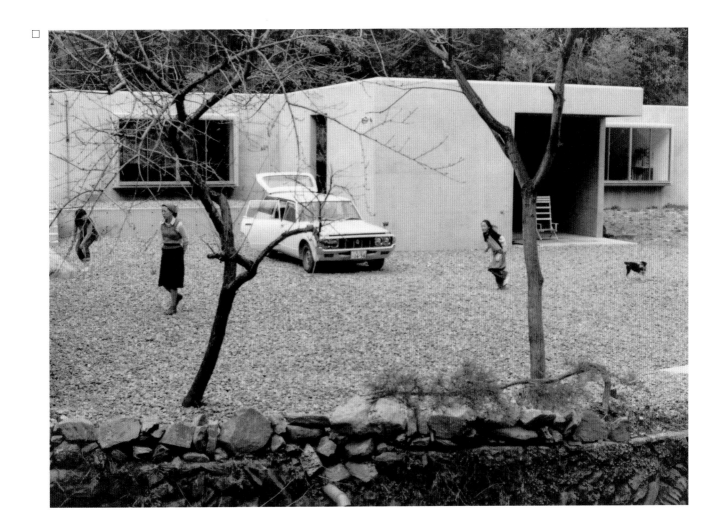

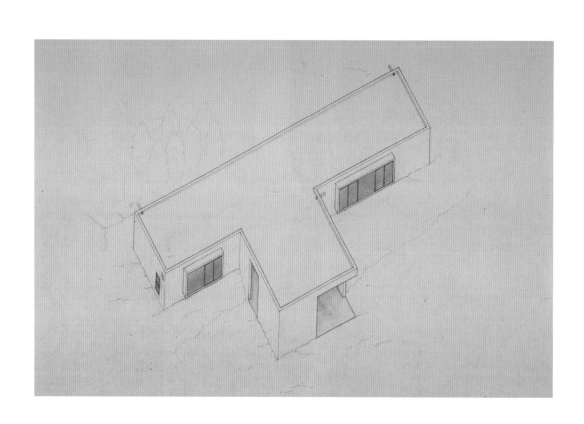

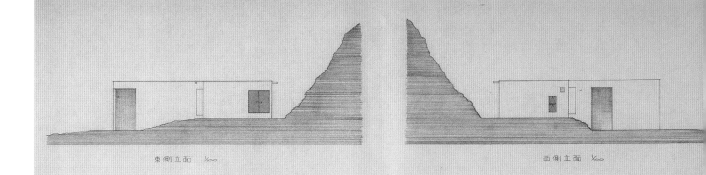

東側立面 1/100 西側立面 1/100

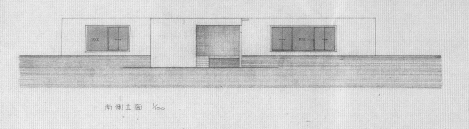

南側立面 1/100

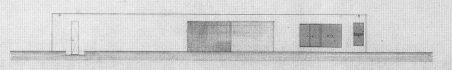

北側立面 1/100

外部仕上	外壁：打放しコンクリート
	屋根：陸屋根 シート防水
	出窓：打放しコンクリート
	サッシA：引違い FIX（防犯ガラス ピューライト）
	サッシB：にっ出し（木製サッシ FR-60）
	雨樋：ステンレス角パイプ（75×75×t2"）
内部仕上	平面図へ記入。

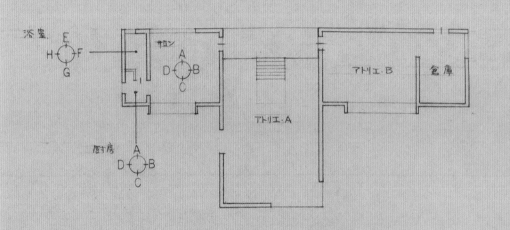

浴室

E
H—○—F
G

サロン

A
D—○—B
C

厨房

A
D—○—B
C

アトリエ・A

アトリエ・B

倉庫

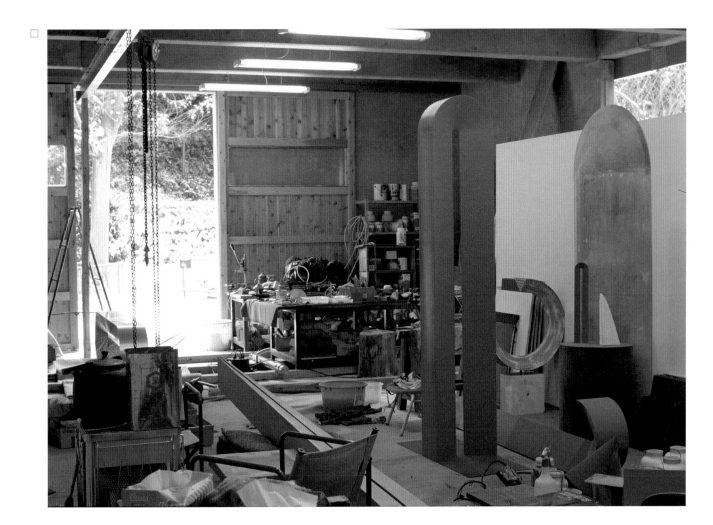

□

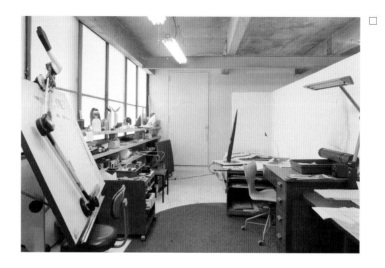

《ハートモビール》や《ポリストーン》などがみえる。
このコンクリートの空間について、1980年と思われる原稿（掲載誌不詳）に記述がある。
「始めのうちは気付かなかったのだがこの仕事場はどうも足腰が疲れやすい。
祖師谷に居る時は制作は屋外の土の上か、室内の木の床の上であったから
床の硬さから来るショックで足腰が疲れたと感じた事はなかったのだが…」と気づき、
靴に凝るようになったと続く。そのことからか、後に自分で設計した増築部は木造である。

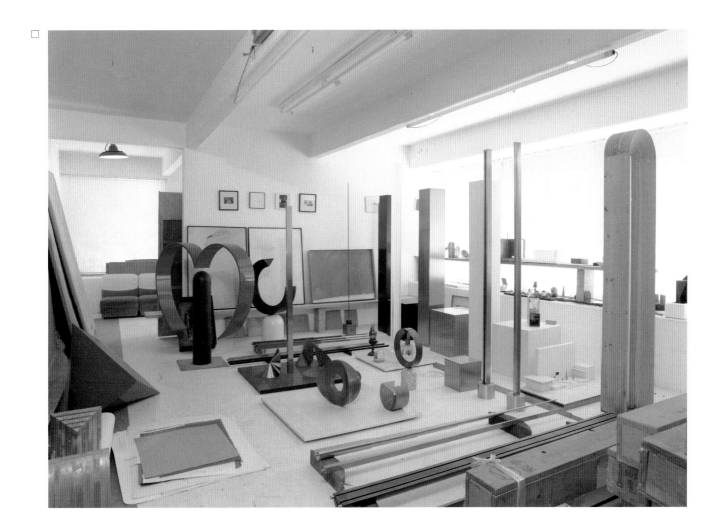

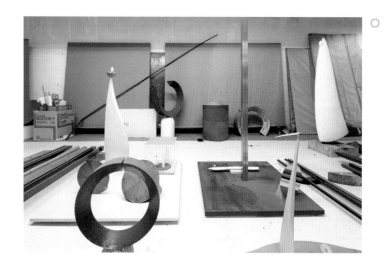

バンクアートでの展示企画がはじまり、アトリエで撮影されたカット。
この時撮影されたポートレートのポスターが入口から広がる部屋壁面に貼られている。
並べられた作品、マケット、素材、道具など、作家以外には境界が判別できないが、
彼の内でもいろいろなものが重なり合ってイメージが降りてくることもあったろう。

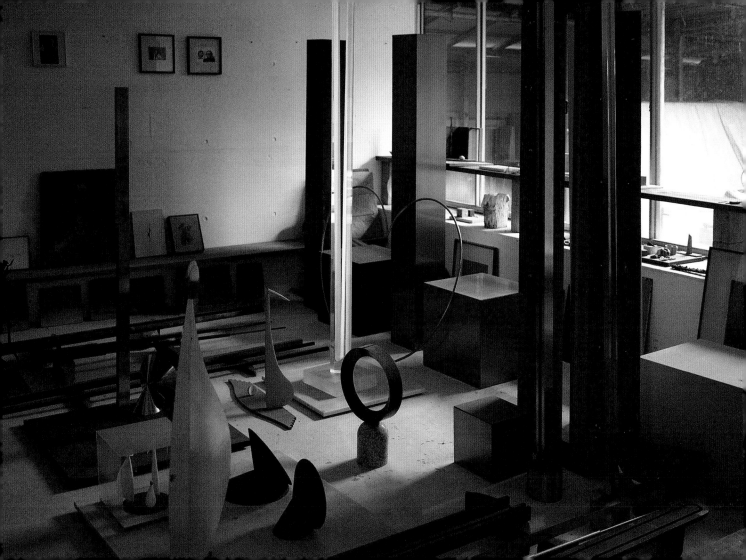

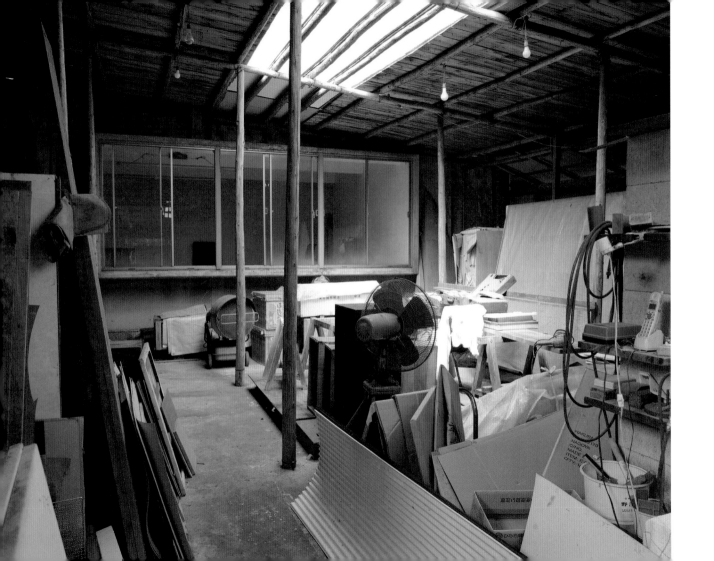

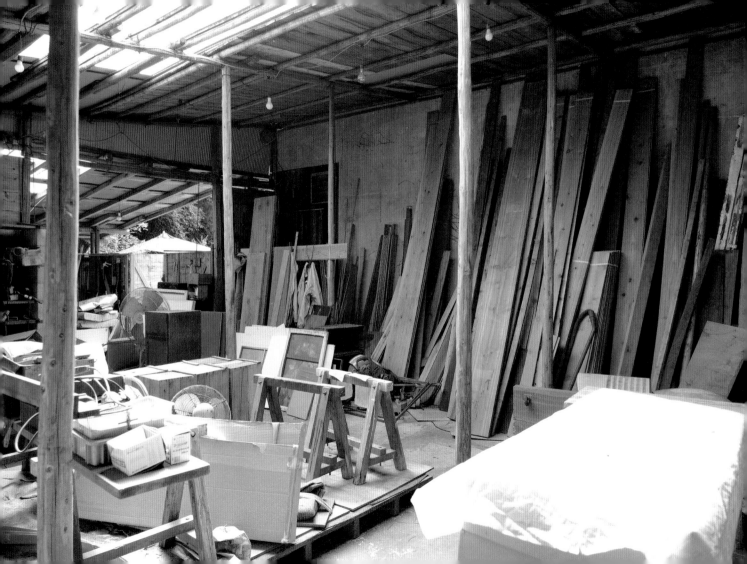

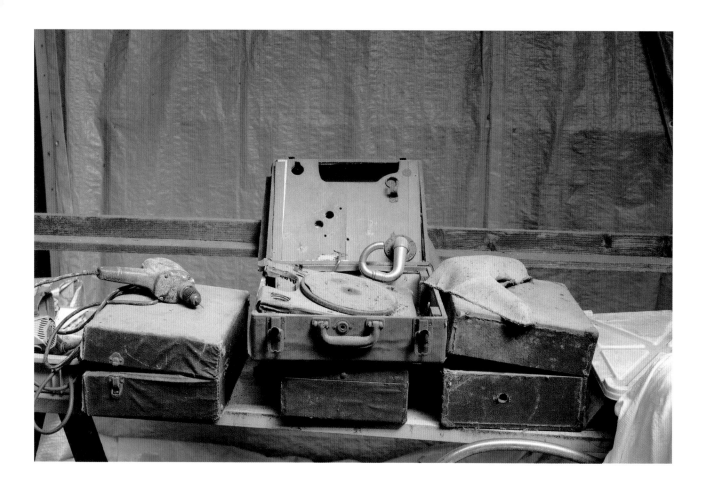

使い込まれた道具、手入れはどのタイミングでやっていたのだろう。

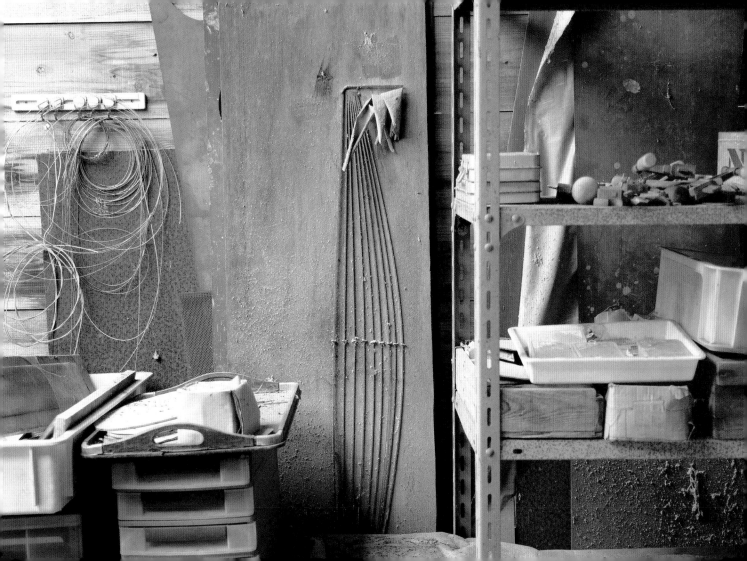

見えているのに視えないもの

見えていないのに視えてくるもの

視覚の直接性

感性の信頼

虚と実のはざま

あらゆることが混在してにじむこと

常に帰結をさけて遠のいてゆくこと

1999・9

増築部の生活空間。
入口を入って、靴を脱ぎ、右へ向くとある。ここで思索の多くの時を過ごした。
右の壁の裏側が台所になっている。
雪が降り積り、出られなくなり、救助隊にきてもらったこともあった。
2021年秋には雨漏りがひどくなり、取り壊された。

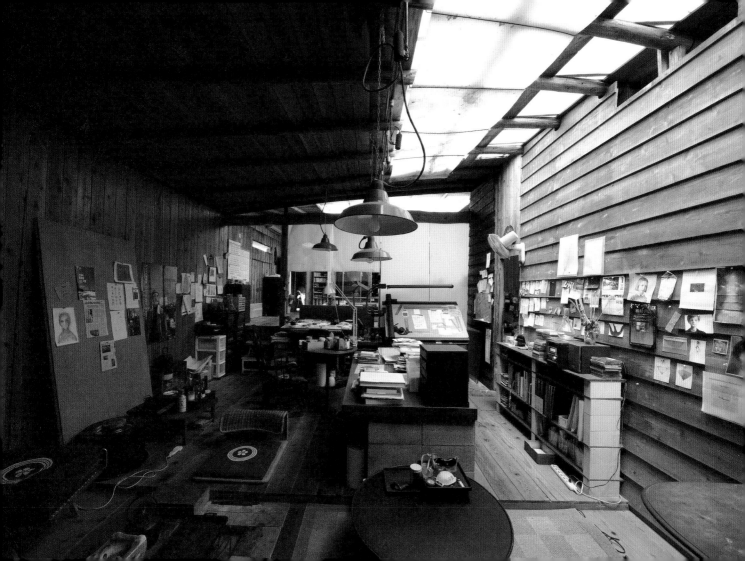

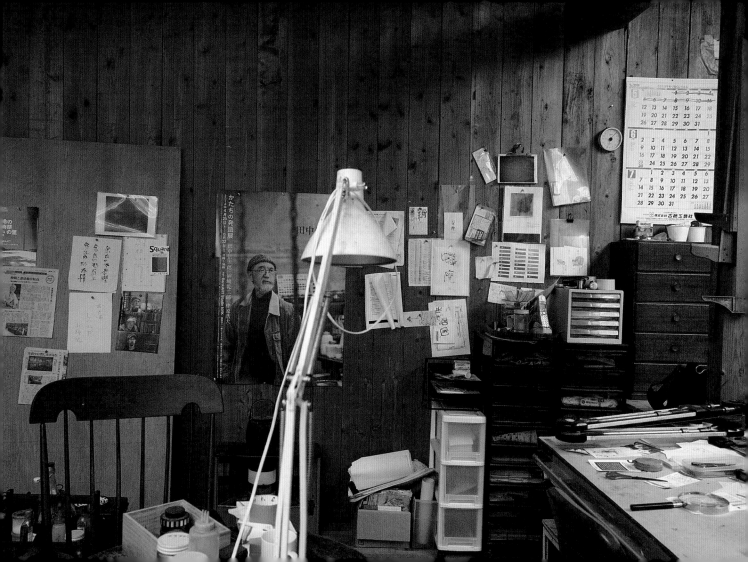

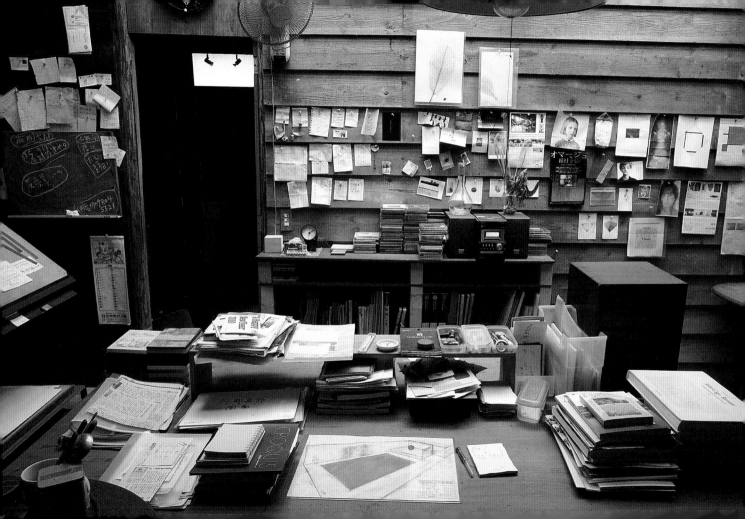

壁に留められたイメージには長くそこにあるものもあろう。いつ取り変えられるのか。
マン・レイ、モンドリアン、ドミニク・レイマン、レイモン・デュシャン＝ヴィヨンのボードレール頭像、
フォートリエ、井上有一、高松次郎。
忘れないように、眼を鍛えるかのように貼られたイメージの数々。

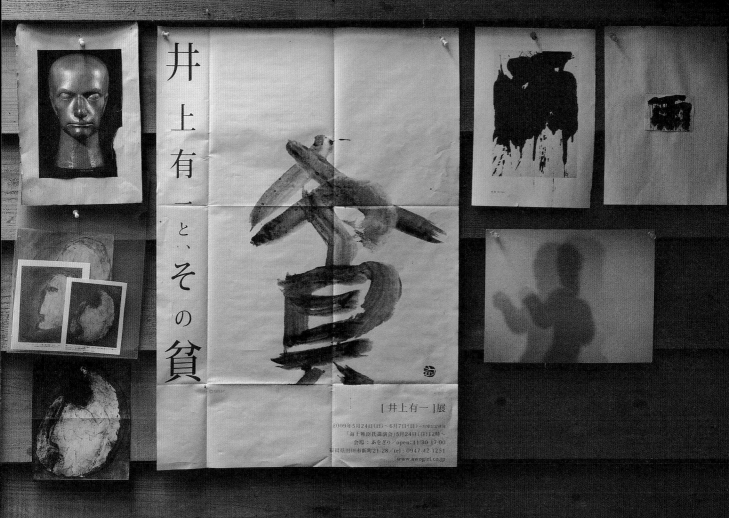

井上有一と、その貧

[井上有一]展
2009年5月24日（日）～6月7日（日）～月曜日定休日
「海上雅臣氏講演会」5月24日（日）12時～
会場：あをぎり open:11:30-17:00
福岡県田川市新町21-28 tel：0947-42-1251
www.awogiri.co.jp

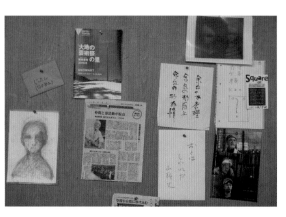
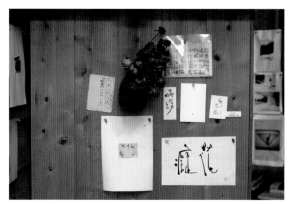

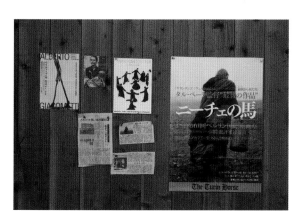
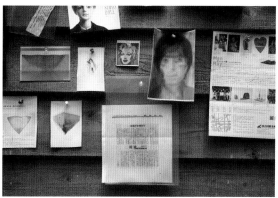

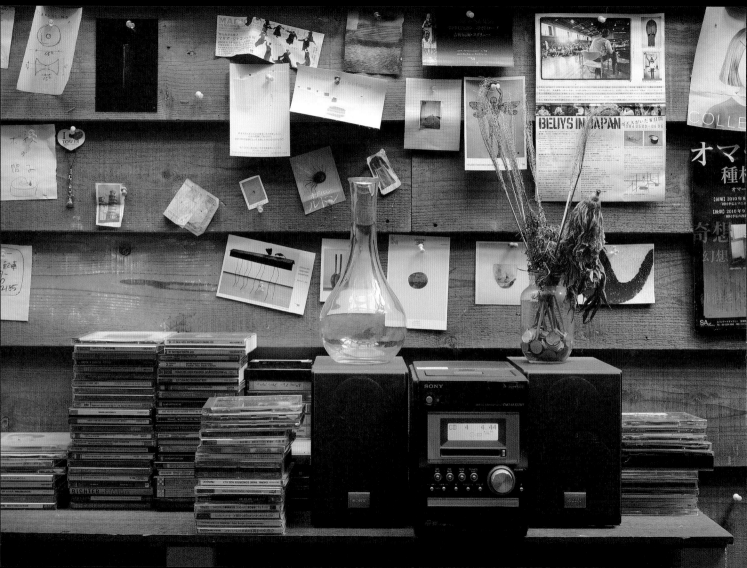

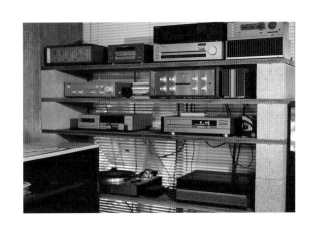

最初に建てた生活空間には書棚やオーディオ機器がならんでいる。
タンノイ、マランツ、シーメンスの大型のオーディオセットがあり、
バッハやベートーベンをはじめクラシックをバックグランドとしてかけていたが、
グレゴリオ聖歌やグレングールドなど他のジャンルも楽しんでいた。
家人いわく「本当は甘い感じのショパンが好きだった」とのこと。

倉俣史朗から譲られた製図台もあり、フリーハンドのドローイングではない線も作家にとっては身近なものだった。

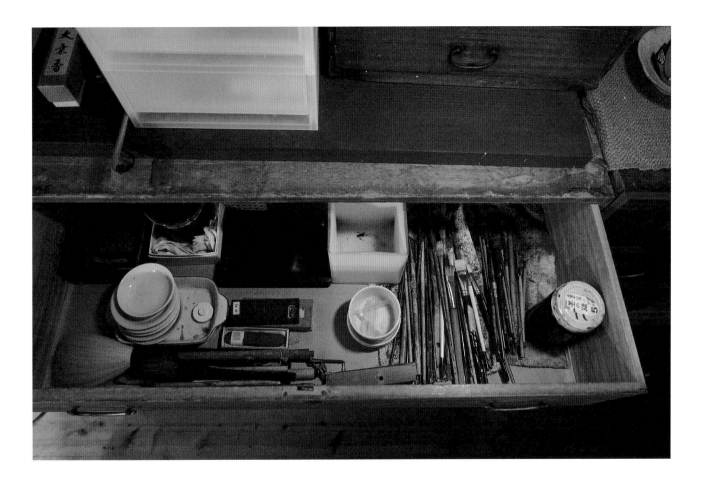

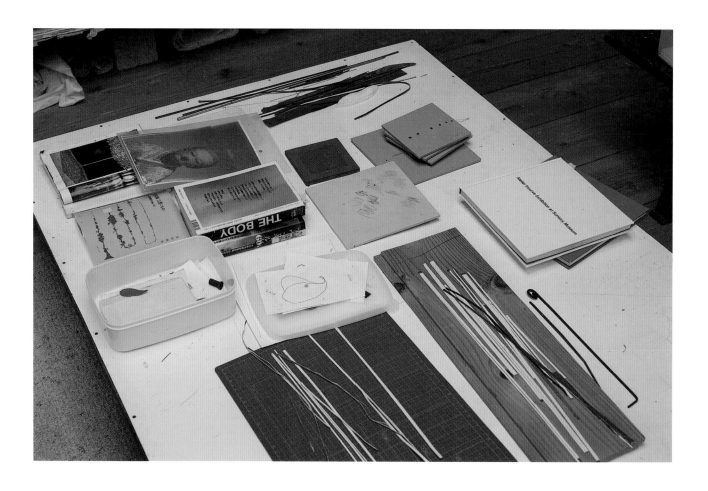

アトリエの隅々に何に使うのか分からない物がある。でもひとつでなく複数用意する構えがみてとれる。

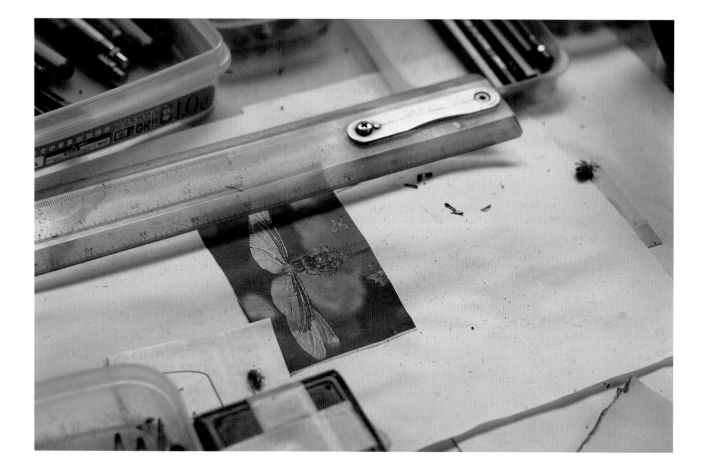

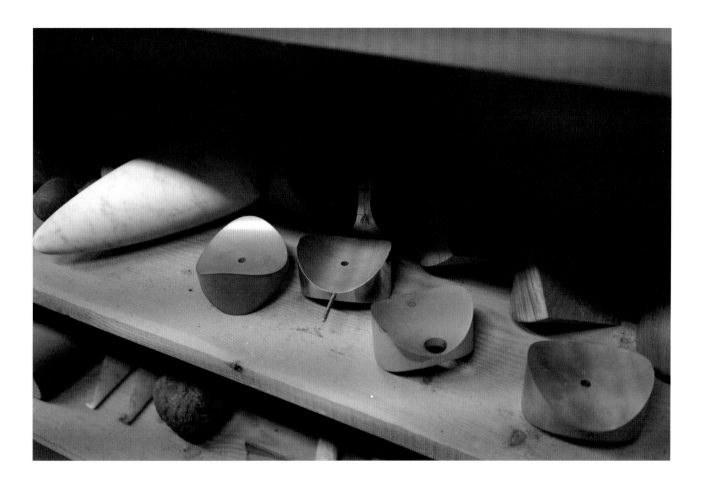

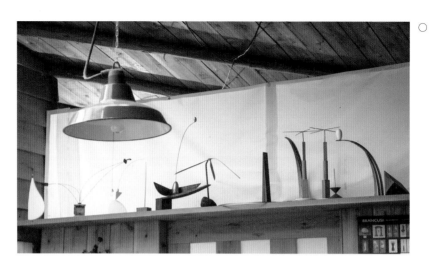

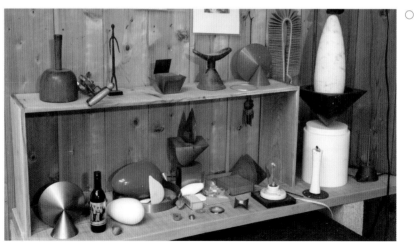

1982

冬

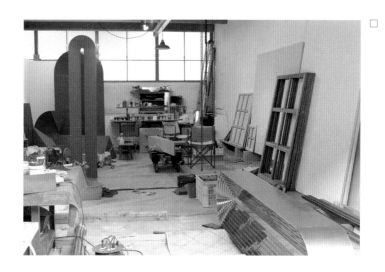

雑然と見えるが、作家には必要な道具との間合いがあり、
外光や蛍光灯、電球などで作品の表情を検証していく時もあっただろう。

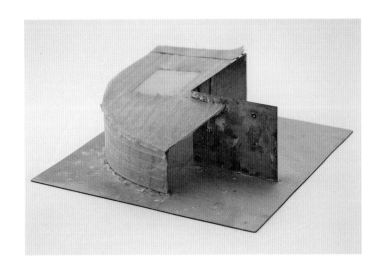

1988年頃、手狭になったアトリエを増築する。
すでに作業場は増築されており、主に生活空間をつくることになった。
建てる作業をてつだった庭師の菊池好巳によれば、内側壁面には板を縦に張り、
外側は横に張るなど、アイデアをだしながら部分を積み上げるように進んだという。
半月ぐらいでだいたい形はみえてきた。
上の模型は増築部完成後につくられた。

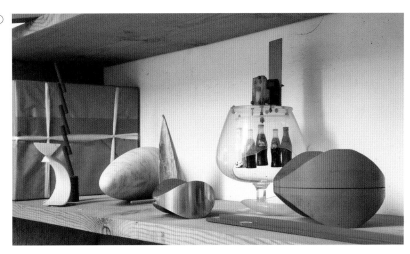

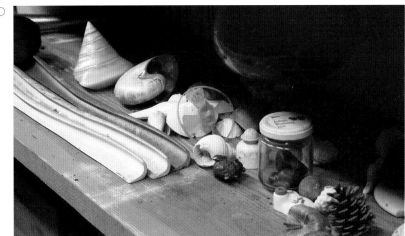

マケット、道具、拾得物、
さまざまな物たちがならんで
インスタレーションのような作品の表情をみせていた。

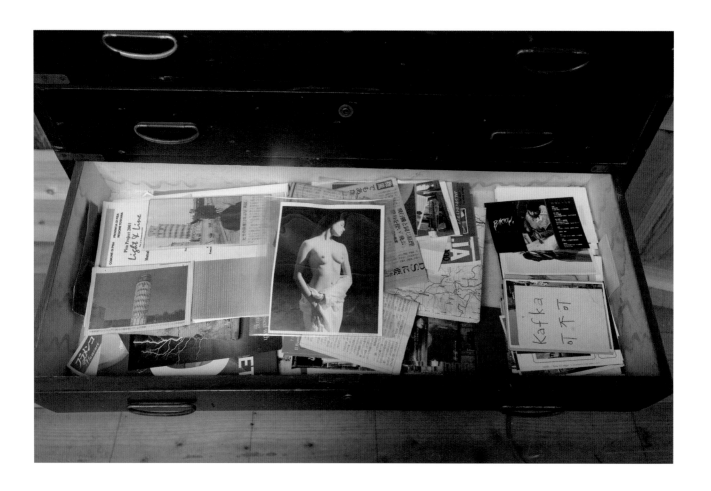

引き出しのなかにまとまって入れられた切り抜き、イメージの倉庫。

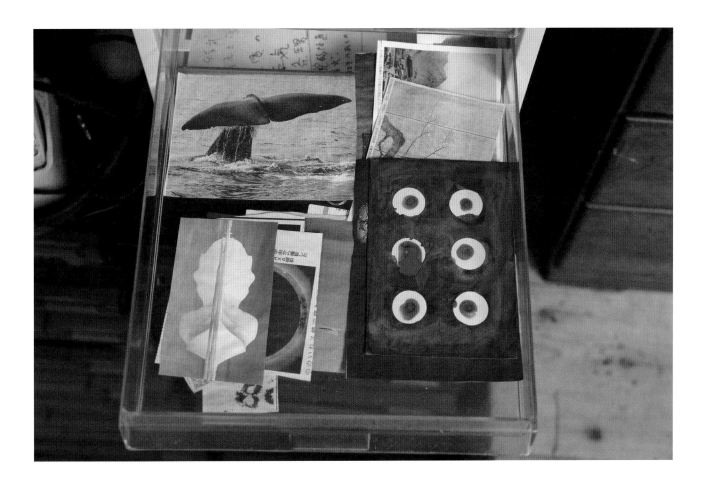

枕元にはいつもメモ用紙と筆記具が置かれていたという。

 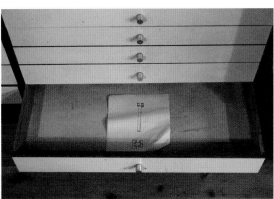

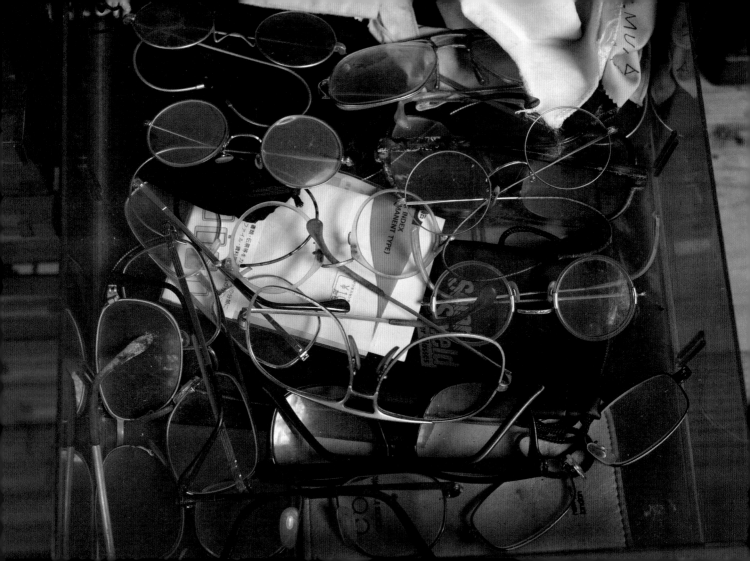

心にうったえる表現　ラインハート

頭にうったえる表現　ニューマン

眼にうったえる表現　ルイス

神への近すぎ　ロスコ

老眼鏡は数知れずあった。
メモ用紙もあちらこちらに置かれていて、作家の複数性へのこだわりを感じる。
同じ絵葉書もお気に入りなら何枚かある。

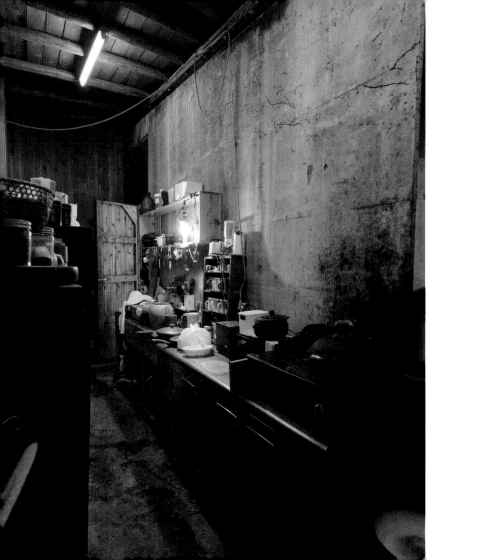

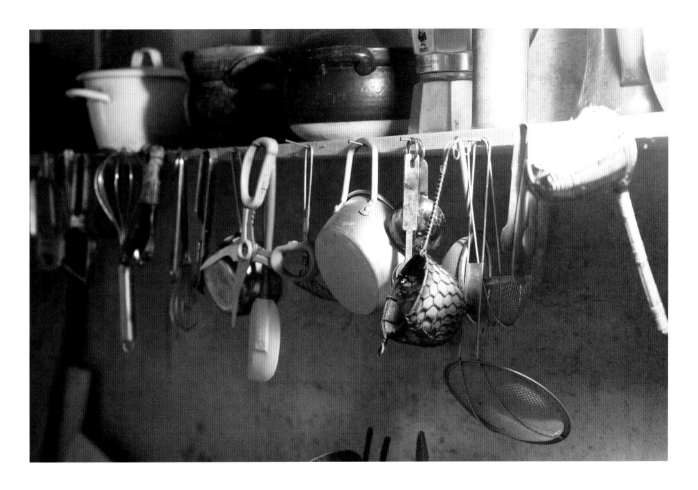

台所の道具も多い。来客用というより、用具の使い心地を楽しんでいたかのようだ。

深い穴を掘るためには

地表面を広く取って堀り進まねばなりません

表現も広い面から深い線へと移行してゆくのです

1985・2・19

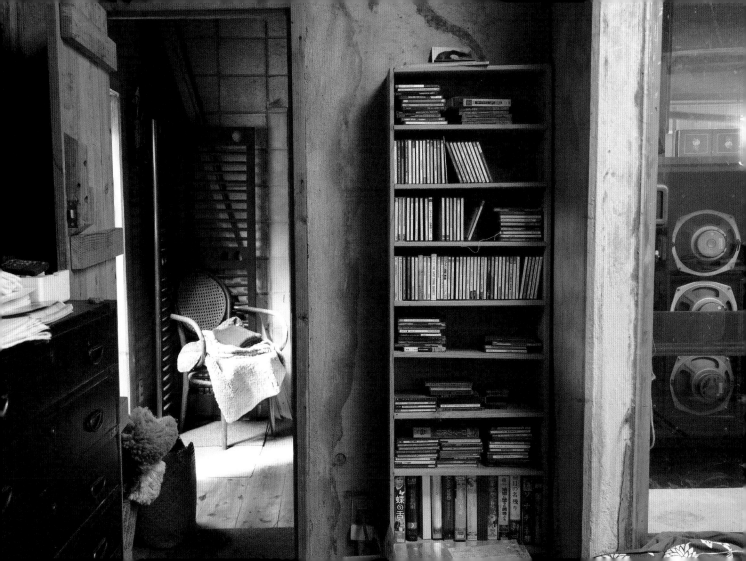

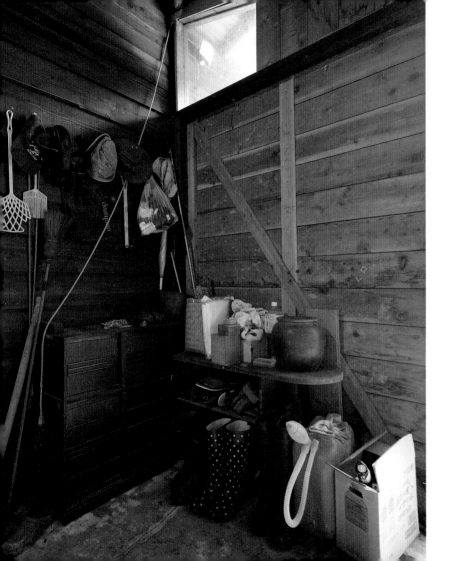

奥の壁面に、安斎重男撮影と思われる南画廊の志水楠男と三木富雄の写真が額装され、
並んで掛けられている。この部屋は、作業場、倉庫、展示、生活空間でもない。
そのどれもが共にあるようななかに作品が生きている場だ。
増築された作業場は木造で天窓がある。搬出搬入口が広くとられ、半分屋外の感じがする。

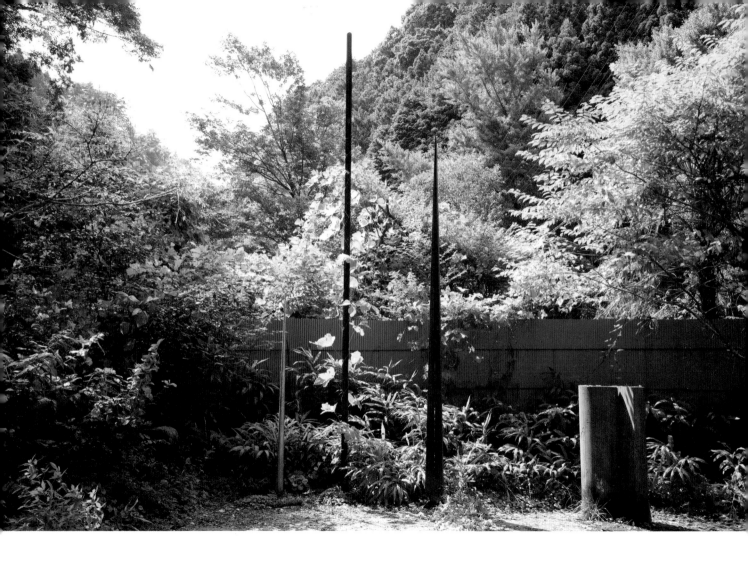

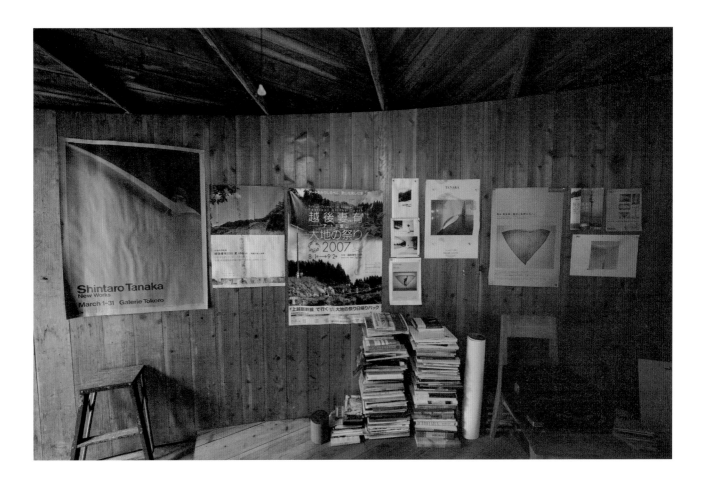

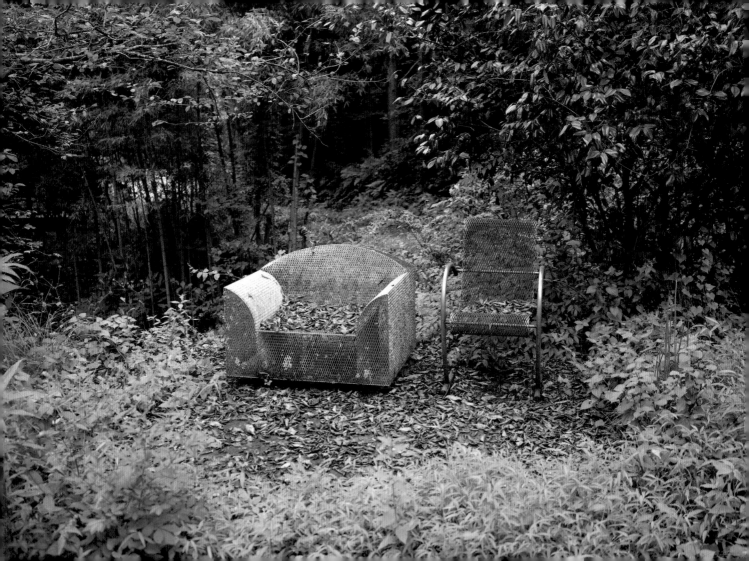

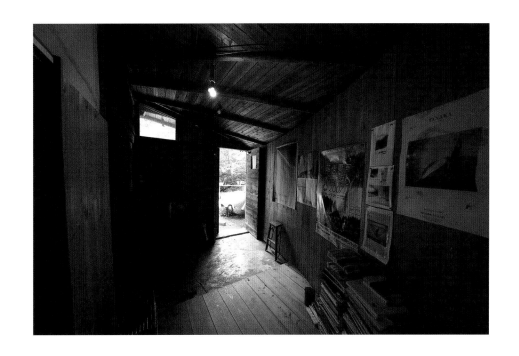

外に倉俣史朗の「ハウ・ハイ・ザ・ムーン」、「シング・シング・シング」が置いてある。
誰もが驚くだろう。椅子の素材の実験なのだが、「月を見るにはここが一番いい」と作家は言っていたという。
現在では屋内に保管されているが、確かに自然の中にある椅子も自然の姿かもしれない。
そう思わせるアトリエ周辺の佇まいだ。
田中と倉俣は「シンちゃん」「クラさん」と呼び合う仲だった。
倉俣の新宿「サパークラブ・カッサドール」完成直後、そこに「影」の壁画を描いた高松次郎に紹介されて、
二人は出会い、長い付き合いが始まった。

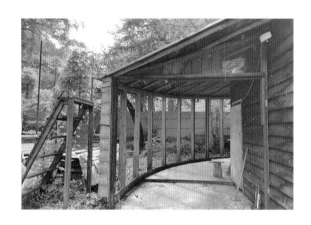

2021年秋、増築部の一部は取り壊された。

エフェメラとアフォリズム

引き出しの中に、ファッション雑誌、絵葉書、図鑑、美術作品図版などが
切り抜かれて、集められ、収蔵されていた。
このイメージスクラップは繰り返し見られたのか、仕舞われたままだったのかはわからない。
A4の紙の真ん中に貼られたものも数多くある。そういえば切り抜きはA4以下のものが多い。
右のスクラップでは、倉俣史朗の展覧会DMの下のダダカン（糸井貫二）が歩いている写真が
異質な感じがするがどうだろう。

図版構成は編者による

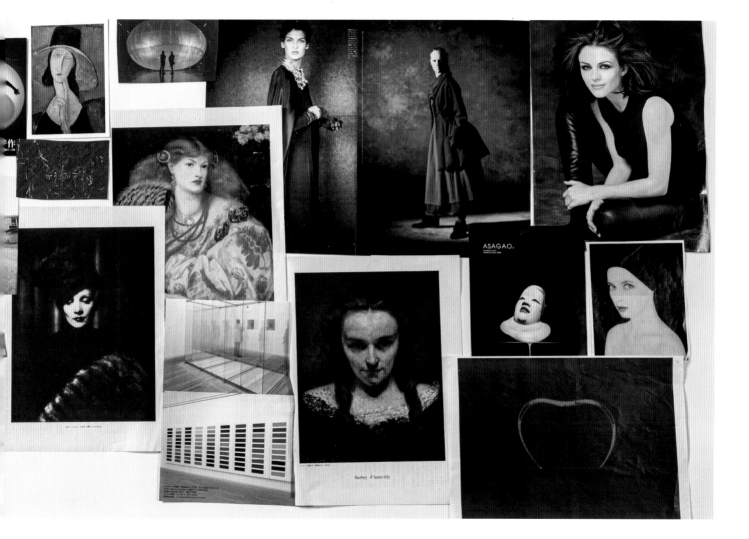

ASAGAO

Barbey d'Aurevilly

例えば雑誌『マリ・クレール』に気に入った写真があると、数冊購入したこともあった。
ファッション系や広告写真、新聞の写真、絵葉書、紙質は問わず、
ひたすらイメージを刈り取る作業がこのアトリエで行われた。
三木富雄の《EAR》はあちこちにでてくる。亡くなった友を忘れないようにと思われる。
右のスクラップでは、中央上の吉田哲也の針金彫刻が異彩を放っている。

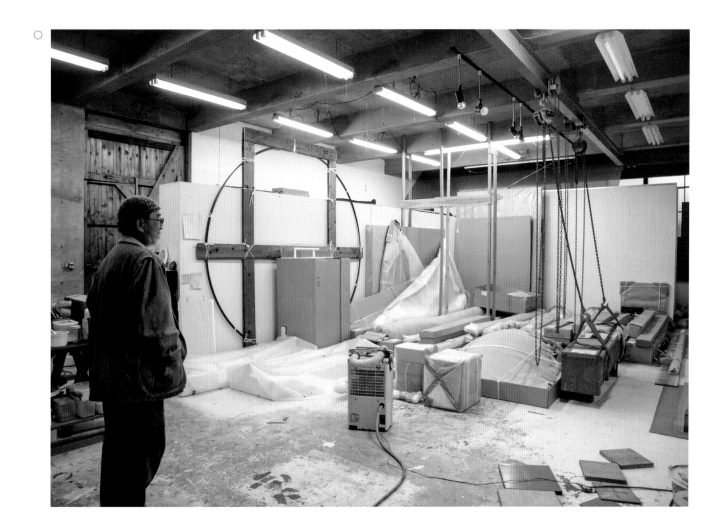

石はどんなに造形されても最後まで

石自身の言葉をはきつづける

木は介在者のおろかさを美化してくれる

木による表現では未知の部分の可能性を

提示するだけにとどめたほうがよい

作者がすべてを決定すべきではない

時間と共に木自身が作者の言葉をより高度に

代弁してくれるから

金属は油断がならない　作者のすべてを

さらけ出してしまう

金属は人間の手によって合成された時から

人間の考えの代弁者となっている

石は最後まで石である事を放棄しないが

金属はそれにふれた人間の代弁者となる

だから金属はこわい

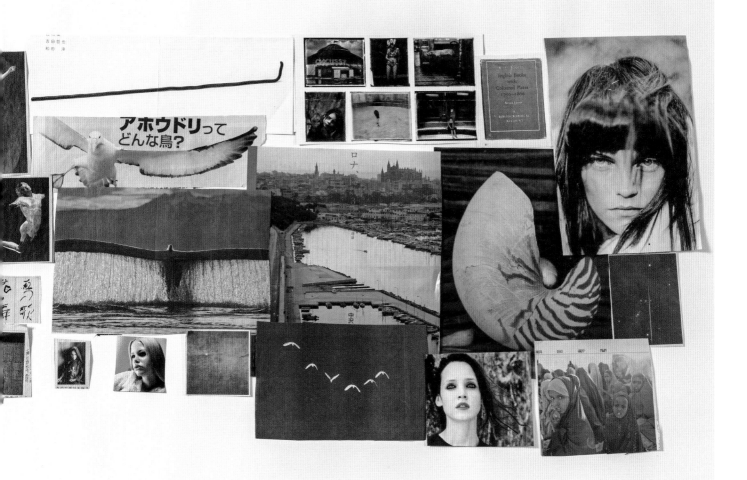

スクラップはかつて田中の作品素材でもあった。
それは廃品だったが、いつしかエフェメラに代わった。
見れば、ピン穴が数カ所あるものもある。
時が来て、お気に入りの写真を入手すると、組み合わせ、並べみる。
イメージのジグソーパズルを制作していたのか。
モデル、映画のスチール、ダンサーら、子ども、多いのは女性の姿の切り抜きだ。
男性はほとんどいない。若い時、作家は女性像ばかり描いていたことがあった。

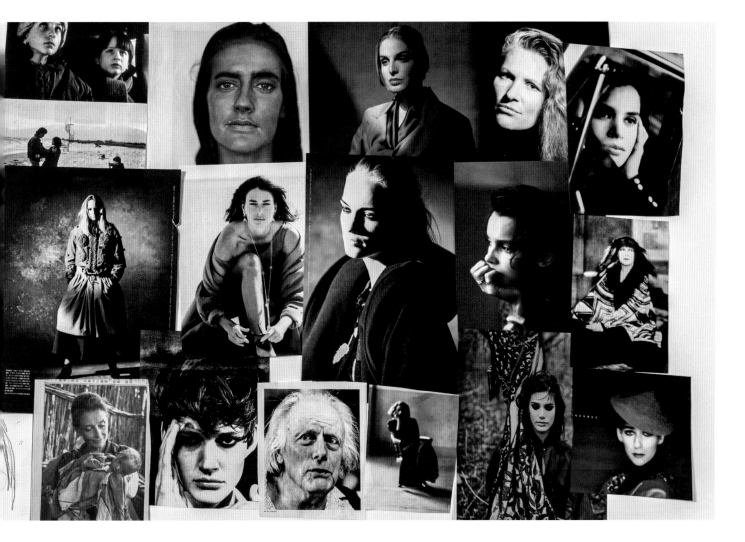

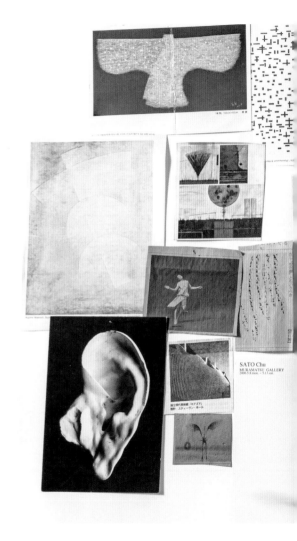

右のスクラップのいくつかを取り上げてみる。
加納光於（2004年）、永塚恵子（2005年）、
佐藤忠（2006年）、慶慶（2005、左上）の個展DM。
ヘルシンキのテンッペリアウキナ教会とキアズマ国立現代美術館、
チュニジア映画「ある歌い女の思い出」（2001）、
右端に浜口陽三《パリの屋根》、この大きさは4センチ四方だ。
ジャコメッティやマレーヴィチ、モンドリアン、
マチスの《ミモザと青いドレス》、三木富雄の《EAR》。
2枚の新聞の切り抜きは、広河隆一の写真でアフガニスタン北部の難民の少女（2001年）。
青い空の絵葉書はイギリス、ブリストルのウイリス記念塔で親族が旅先から送っている。
時空感を自在に旅している。

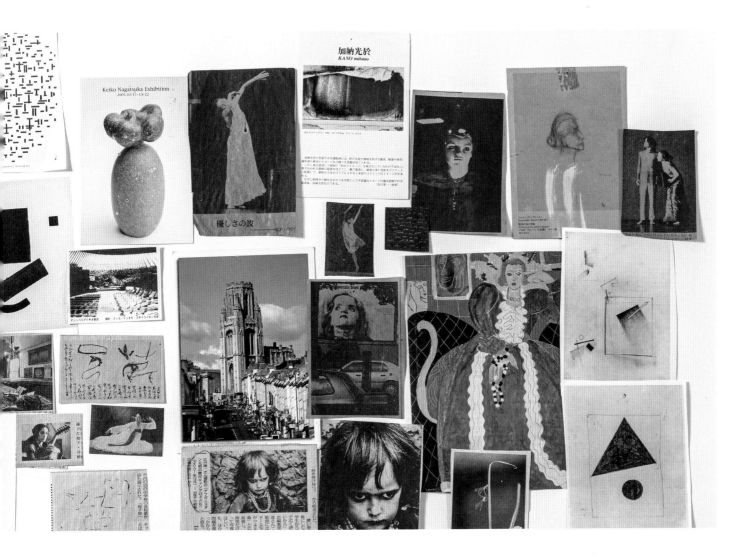

マチスは《赤の調和》、船田玉樹の《花の夕》など、
ジャコメッティもデッサンなどが選出されている。
右のスクラップの中央下は、田中にとって最も重要なブランクーシの彫刻で、
卵型は世界のはじまりやミューズとして現れてくる。
切り抜きに鳥の羽ばたく姿も結構多く、
《空間の鳥》の変奏を考えていたか、いやそれは行き過ぎだろう。
しかし、この絵葉書は周囲が切られていて、
卵型と背景のバランスを再考していた様子がある。

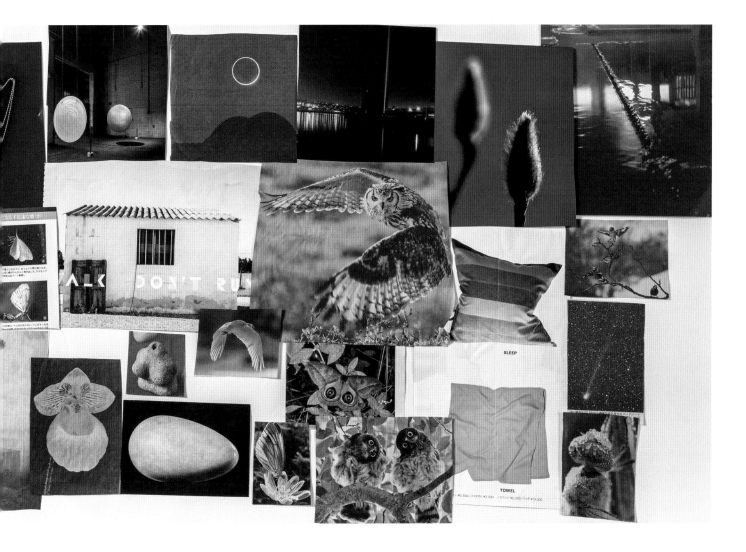

イメージの切り抜きといえば、1920年代の美術史家ヴァールブルグの
「ムネモシュネ・アトラス（記憶の地図）」が知られている。
ヨーロッパのイメージの歴史を縦断してモチーフを探る70枚ほどの図像群のパネルで、
各パネルは何枚もの図版で構成されている。
田中信太郎にとってイメージの切り抜きとは、美術史のように真実にせまるものではなく、
どこまでも生成していくエネルギーを得られる断片だった。
右のスクラップでは、ダ・ヴィンチやルドン、ロッソ、イスラムの女性の図版に加えて
長崎浦上教会の被曝のマリア像が4枚ある。
2メートルあった木製の像は、頭部だけが残りガラスだった眼は溶けてない。
眼よりも手でイメージを生成する田中にとっても強烈な眼だったろう。

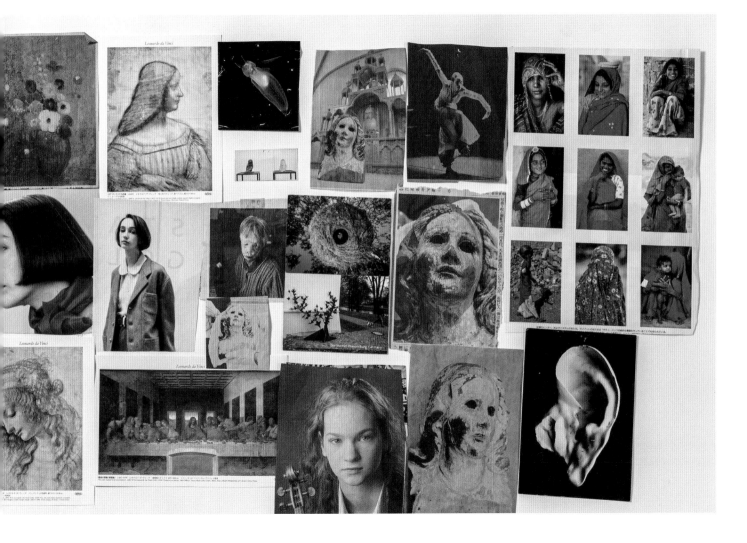

Leonardo da Vinci

Leonardo da Vinci

Leonardo da Vinci

アトリエにはメモ用紙やノートに書かれたアフォリズム、
俳句や買い物メモなどさまざまな文字があった。
あるものは棚に収納され、または壁に貼られ、なんども書き換えられ、
文字によるドローイングのようだ。

ベラスケスハ
灰色の人とみた。
　　ゴダール
答えをさがより
自問すること

文字を絵と思って
読み、
音を色として きき、
形を　　　として よむ こと
　　　におい

意味があって
造るのではない。
意味が生まれて
くるものを
　こと
表現する

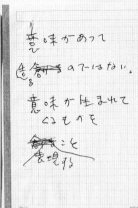

深い
視覚の
領域には、
言語が　より
そってくる。
2002.8.19

モナリザは年をとらない。
セザンヌのりんごは
くさらない
モネの水蓮は
かれない

学んでは いけない
考えたら いけない
うかんでくるのを
じっと 待っている。

100年という数字い
20世紀で終った
哲学も
ポストモダン
美術も
アフターコンセプション
ポストミニマル
音楽も　現代音楽
ライヒ、ミニマルミュージック

空は
きのうにつなが
っていて
あしたには
つながって
いない

私の心の内が
あなたの心のうちに
移り住む動きを
芸術とよぶ

言葉で
考えては
いけません
眼で考えること

その人の
美しさは
その人の
駄目な 部分に
表われる

いろいろ
わかっていても
形をつくること
でさえに低迷
から
眼にみえるよう
にすること

白紙とは
空白
点一つをうつと
余白が生れる.
線一本で
も竟磨が出来る

偶然ほど
真理に
近いものは
ない

男から女への伝達
女から男への伝達
男から男への伝達
女から女への伝達
そして
その 中間の 伝達
いくらかの後のメッセージ

頭の中
視ること.
視えること
視たいこと

祈りに
作法は
あいません.
表現にも
作法は
あいません

脳の中にポカッと
余白をつくりたい.
音痴のうぐいす.
涙をためて泣く
涙をうるませて鳴く

今こそ平面

複製　バーチャルでは絶対に

読み取れないディテール

におい　空気

最小限の表現の中の最小限の表現は

最大限の表現より勝る

- ○ 彫刻に直上接あたる 光、
- ○ 表側 石からはねられてくる 光
- ○ 左 からの反射による光
 クラマタ家具との取合せ

100年 新しい
筋替え
ブランクーシ
エリックサラ

バーミリオンの
彷岩花が
チョコレート色になって
うつむいてます

近ずけば
近ずくほど
遠いて行く
表現へ

私の35年后の
過去か
税税きのわれに
未来を お光させる。
過去が 現在を追いぬいて
未来へと走りまってゆく
1996. 9. 15

天使は死んだ ウィンク した。

視点
を
する

死を みつめて
生を おいべる

表現は 旅りはな
みんなが 加たる もの
橋のようなもの

とりはだか
立つような、
視覚表現とは
ただ
それだけでよい。
意味はあとからついてくる

「芸術と表現とは
ひとつの営み。
アスマティス マティス

1997. 4. 12

希望という
名ほどの
絶望はない
信頼という
名ほどの
やすらぎはない

現実が
夢をどんどん
追いこしてゆく
夢は泣いている

忘れること
いろいろなこと
忘れること
忘れた余白に
イメージ　にじむ

20世紀後半の美術は。
観念性へのあこがれと、禁欲的な
視覚の領域へとつきすすんだ。
ポスト、ミニマル、アフター、コンセプシヨン
まで、堀りさげて、酸欠状態で
21世紀を向へた。そして。
突然表現はコンピューター、バーチャルの
世界が出現して なんでもありの 豊食の
季節を向へた。毎日あらゆるもの
が与えられて、頭も心も胃も超満腹
の水ぶくれに ひたっての 楽しい日々。ひまん

拝 という名の 過去へとつきすすむしか
ないのが 美術の 運命なのか
宿命 なのか？
2015・8・4　田中信太郎

たとえ
私のく作品に。
感情＝があろうとも。
色彩が ほどこされて いようとも
形が なかったとしても
題名が うたわれて いようとも。

私の作品は。
すべて。どこへも 導びかない
生へも、死へも、
喜びにも、悲しみにも
絶望へも、愛へも。
"表現が 唯、そこに 在るだけ。

すべてを
美術 四角
にとらえる
こと

私の作品は さまよう
私は色の領域に
いるのか
私は形の領域に
いるのか、
それとも
1999.8.

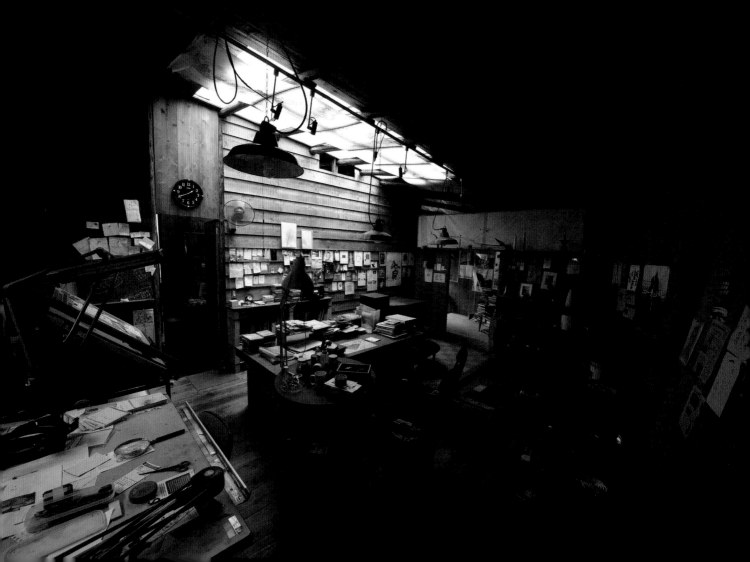

はじめに

田中信太郎の作品を、時代の変遷に沿って分類するならば、「ネオ・ダダイズム（・オルガナイザー）」時代、ミニマルな立体造形の時代、表現主義的なあるいは文学的要素を取り入れた時代、の三つに大別できるだろう。しかし、このような純粋美術（ファイン・アーツ）の作品群と併行して、インテリアやモニュメントといった社会生活の営みに何らかの役割を担う造形的意匠を、田中は発案し造形作品としてつくり続けてきた。田中の芸術がこのような輻輳した構成となっているのは一部の人々には良く知られている。私自身もおよそ20年前に企画した田中の個展カタログに、「二人の田中信太郎」という論文を寄稿し、田中芸術の多元性について指摘してきた[1]。しかしながら、同展の展示内容や同論文の基調は、あくまでも純粋美術としての絵画彫刻作品に主軸を置いたものであり、依頼主が存在したり、デザイナーや建築家との共同作業によって生み出されたりしたインテリアやモニュメントに対して、前者の作品群と等価の世界であると捉えてはこなかった。

　2019年、田中信太郎が逝去し、アトリエの整理を手伝ったことが、田中のもうひとつの側面を改めて捉え直す機会となった。公的にも、2020年は市原湖畔美術館で田中の回顧展が開催され[2]、また、2021年にはアーティゾン美術館で、田中と親交のあったデザイナー倉俣史朗のふたりの作品が、ひとつの空間に親和性をもって展示された[3]。さらに時間的に前後するが、同館再開館時、倉俣によってインテリアデザインが担われたブリヂストン本社内のエレベーターホール空間に設置されていた田中信太郎の作品《ソノトキ音楽ガキコエハジメタ》(1986) が、リニューアルされた美術館の展示室入口前の空間に設置された[4]。私は、昨年開催された田中の市原湖畔美術館における回顧展カタログに、アーティゾン美術館に設置されたその作品に因んで、田中には「音」あるいは「音楽」からインスピレーションを得た作品の系譜があるという論旨で小論を著した[5]。しかしながら、田中作品につ

いて改めて問い直すべき論点は、各作品についての作品論のレベルではなく、このようなモニュメントないしはインテリアとして分類される造形作品の存在が、田中信太郎という作家のなかで果たした役割について分析するところにあるだろう。本論は、そのような未だ広く知られていないもうひとりの田中信太郎の芸術を探し求める企てである。

1.　アッサンブラージュ作品
田中が美術作家の道に進んだのは、発表を始めて間もない頃、団体展に出品した作品が当時新進気鋭の美術評論家であった東野芳明に「流木やチューブ、金あみ、ダンボールなどで即物的な世界を追求する『とび出す絵画』の田中信太郎。彼はまだ空振りのような不消化な段階だが、この辺の新人たちが、ようやく世代の断絶を感じ取っているような気がする」[6] といった好意的な内容の批評記事を発表してもらった体験がひとつの大きなきっかけとなっただろう。田中は1958年に東京芸術大学を受験するも不合格となり、茨城県の日立から上京して「フォルム洋画研究所」に籍を置き、早くも自己表現を試み始めた。そして翌59年秋、「二紀会展」に入選した《作品A》が前述したような評価を受けたのである。高校を卒業して間もない、作家の卵にもなっていない無名の若者が、いきなり表舞台に立たされたわけであるから、舞い上がると同時に美術に真剣に向かわざるを得ない状況となったことは理解できる。

　しかしながら、気になるのは田中の作品スタイルである。いち早く田中作品を論じた東野が、荒川修作や工藤哲巳らが「読売アンデパンダン展」に出品した作品に対して「ガラクタの反芸術」と名付けたのは、田中の作品を評価した翌1960年3月のことであった [7]。田中はその前年に、廃棄物をアッサンブラージュした「反芸術」スタイルをすでに獲得していたということが、東野の記事から読み取ることができる。地方都市から上京した画学生が一年も立たないうちに、ダダ的とも捉えられることができる非表現的スタイルを曲がりなりにも獲得していたわけである。ちなみに、田中が「二紀会展」に出品した前年、1958年3月に開催された「第10回読売アンデパンダン展」に、工藤哲巳、赤瀬川克彦、荒川修作、吉村益信、篠原有司男といった、後にネオ・ダダイズム・グループの中心メンバーとなった（あるいは周辺で重要な役割を果たした）作家たちが出品していた。そのなかで、例えば《融合反応2》とい

うタイトルの工藤作品は、青森県立美術館が所蔵する同年代の作品《融合反応 NO.5810》（1958年頃）と相似する作品と類推されるのだが、同作品は絵の具と共にボール紙や新聞、綿といった素材が用いられた伝統的な絵画表現の域を出ないが、田中の《作品A》に取り入れた鉄素材などによる表現は、工藤が試みた伝統的な視覚効果を狙った作品などとはレベルの違う試みであったといえるだろう。ようするに、田中が「二紀会展」に出品した《作品A》は、1960年以降の「読売アンデパンダン展」で多く見られるようになる、非芸術的な素材・行為による反芸術運動が勃発する前夜、その兆候をいち早く察知して、自らの作品に非芸術的要素を取り入れることを試みた、と考えられるのである。既成団体展への批評行為に欲求不満を起こしていた東野芳明にとって、田中の挑発的かつ戦略的な作品は刺激的であり、その結果として飛び級的な評価を与えることに繋がったのかもしれない。

2. 「ネオ・ダダ」という揺籃の場

「ネオ・ダダ」という戦後アメリカの新しい美術動向を日本に紹介したのは、アンパンの猛者たちに「反芸術」のレッテルを貼った東野芳明であった。東野は、ヴェネツィア・ビエンナーレ日本館の代表となった瀧口修造の随員として1958年6月に渡欧し、先ずヴェネツィアで、人々の耳目を驚かしていたジャスパー・ジョーンズの作品に注目する。10月にパリに移り、ブルトンやダリといった歴史的重要人物からイヴ・クラインやジャン・ティンゲリーのような、後にヌーヴォー・レアリスムを代表することになる新人作家たちまで、幅広く交友をもつ。さらに、そのパリで「新しいアメリカ絵画展」を鑑賞したことがきっかけとなり、翌年、単身でアメリカに渡航した。ニューヨークでは、ポロックらのアクション・ペインティングや抽象表現主義による芸術を体感し、また、同世代の若手作家であるジャスパー・ジョーンズとロバート・ラウシェンバーグのアトリエにも訪れている。彼らの作品はすでにヴェネツィアやパリで見ていたが、同じロフトの上下をシェアしていた作家ふたりに、ジョーンズからは星条旗や的の絵画を、ラウシェンバーグからは「モノグラム」に代表されるようなコンバイン作品を作家自身から紹介されたのである[8]。

　以上のように欧米の最新動向を体験し、1959年9月に帰国した東野が先ず出会ったのが、10月の「二紀会展」に出品していた田中信太郎のアッサンブラージュ作品であり、翌1960年3月の「読売アンデパンダン展」に出品し

ていた工藤や篠原らによる、ラウシェンバーグのコンバイン・ペインティングなどを、過激さというレベルでは凌駕していたと思える「ガラクタの反芸術」作品だった。もちろん、まだ若かった東野が、日本の若手作家に対してアメリカの「ネオ・ダダ」を遠望したとしても罪とはならないだろう。ここで確認しておきたいのは、東野がニューヨークで遭遇した最新の美術動向である「ネオ・ダダ」や「ヌーヴォー・レアリスム」を紹介するのは1959年11月『藝術新潮』が最初であったのだが、記事のタイトルは「狂気とスキャンダル―型破りの世界の新人たち―」であり、同文中「ネオダダ」に類する「ネオ・ダダイスト」という文字が1回出てくるのみであった。さらに、翌1960年3月号の『みづゑ』誌では現代アメリカ美術の特集が組まれるが、そのタイトルは「ヤンガー・ジェネレーションの冒険」であり、同誌での東野の寄稿文も同タイトルであり、やはり「ネオ・ダダ」という用語は用いられていない〔9〕。

　日本の「ネオ・ダダ」グループの源流を求めるならば、吉村益信が郷里大分の画材店付属のアトリエで、同じ高校に通う1学年上の磯崎新らと共に結成した「新世紀群」にまで遡るだろう。同グループには他に風倉匠や当時中学生であった赤瀬川原平も参加していた。吉村は1951年に武蔵野美術学校に入学し、同グループでの活動を続け、同校を卒業した1955年から「読売アンデパンダン展」に出品をはじめる。その間「自由美術展」や「二科展」といった団体展に応募していたが落選を重ねていた。そのようななか、1956年11月「世界・今日の美術展」が東京（日本橋・高島屋）を皮切りに大阪、京都、福岡と巡回し、フォートリエ、ジャン・デュビュッフェ、ジョルジュ・マチウ、サム・フランシスをはじめ、アンフォルメル系とされた多くの作家の作品が紹介される。また翌1957年8月から9月にかけて、アンフォルメルを唱導する美術評論家ミシェル・タピエや作家ジョルジュ・マチウが来日し、マチウは日本橋白木屋で公開制作を実施する。このようなアンフォルメル旋風と呼ばれた状況が、吉村に新しい表現へのよりいっそうの積極的な取り組みを促し、武蔵野美術学校に進学してきた風倉や赤瀬川らに声を掛け、1960年に「オール・ジャパン」というグループを結成することに繋がったのだろう。吉村によれば、その名称はアンフォルメルが瞬く間に日本を制圧したことに対抗する意味をもっていた〔10〕。

　このような海外から将来した新しい動向に対して、よりいっそう強く反応したのは、1957年末に教授陣との軋轢により東京芸術大学を中退し、より自由な発表の場所を求めて活動していた篠原有司男である。篠原が特に注目し

たのは、巨大なカンヴァスに向かって奔放に筆を走らせるマチウのデモンストレーションだった。「…浴衣にたすき、赤いはち巻に白たびといった演出効果満点の仇討のような姿で…絵具をとっぷりつけた筆を左手に、口でふたをねじ切ったチューブを右手に、二刀流でカンパスに飛び掛けて行った。」[11] 篠原は、多くのマスコミからの取材を実現したといった観点によっても、このパフォーマンスを最大限に評価した。そのうえで、マチウの行為の重要な要素を「直感、スピード、興奮」であると分析する[12]。1958年3月「第10回読売アンデパンダン展」に出品した《熱狂の造形これが芸術だ》、《今日的感覚の超具体的表現》は、その分析から導き出された作品で「割竹を素としたオブジェにガラクタを突刺し、絵具をびんごとたたきつける」ことによって構成されていた。同作品は再び日本を訪れていたミシェル・タピエに「質がすぐれている」と評価を受けた[13]。また、吉村との親交をもつ機会ともなったようだ[14]。

　1960年2月、吉村は自身の個展（サトウ画廊・銀座）開催時に、グループ「オール・ジャパン」第1回会合を実施する。繰り返しになるが、そこに集ったのは武蔵野美術学校の後輩であり大分の「新世紀群」メンバーでもある赤瀬川や風倉らであった[15]。その直後、吉村は自身のアトリエ界隈で篠原に偶然出会い、アトリエに招き入れて「オール・ジャパン」への参加を促し、直ぐに快諾を得た。そのアトリエは吉村が高校時代から親交の深かった磯崎が設計した建物だった。当時東京大大学院丹下健三研究室に在籍していた磯崎が、ル・コルビュジエのシトロアン型住宅を応用して、三間立法（およそ5.5㎡）の空間を基準として設計したらしい[16]。別名ホワイトハウスと称された吉村のアトリエに、同年3月に赤瀬川原平、風倉省作、荒川修作、上野紀三、篠原有司男、石橋清治、岩崎邦彦、三木富雄といった面々が集い、グループ結成を宣言した。ただし、グループ名は「オール・ジャパン」ではなく、より斬新な名称を求めるなか、東野芳明がニューヨークから報じていた新しい動向である「ネオ・ダダ」を借用し、「ネオ・ダダイズム・オルガナイザー」というグループ名で発足した[17]。そして同年4月4日、銀座画廊にて「ネオダダイズム・オルガナイザー」第1回展が開催されるのである（9日まで）。同展に関しては、篠原『前衛への道』（1966）、赤瀬川『いまやアクションあるのみ！』（1985）、吉村『断面のスナップ』（1993）など、同グループの中心メンバーによって詳細に報告されているように、「反芸術にふさわしく、まともに作品の形をしたのは一点もなかった。」

（篠原、1966年5月、p.116）「ビニールに水を入れた荒川、三十個の割ったコップが壁から突出している赤瀬川の作品、三百個のゴム風船で構成した「ごきげんな四次元」と題するぼく（篠原）」（同上）といった1回性の作品で構成されただけでなく、「私（吉村）はパンフレットを下着一枚の裸に巻き、上半身裸のモヒカン刈りの篠原と銀座通りを疾走したり突然倒れたり通行人を巻き込むイヴェントに出た。」（吉村、1993年 p.5）このような予定されていた訳ではないパフォーマンスが主体となったイベントは東野が伝えた「ネオ・ダダ」というよりは、本家本元の「チューリッヒ・ダダ」のイベントを彷彿とさせるだろう。篠原の文書を続けよう。「「ギャオー」狂人じみた石橋の悲鳴が会場に響く。とたんに、金だらい、やかん、ストーヴが変形するまでメチャクチャにたたかれる。…水を張ったバケツに顔を突込んでボコボコやっていた風倉が急に、「戦争だ戦争だ、第三次世界大戦だ」とわめき出した。それにつれて打楽器がいっせいにはげしく鳴る。そのなかで赤瀬川が冷静にマニフェストの一部を読みあげる。」このような狂騒的な行動は、先にも触れたチューリッヒにおける「ダダの夕べ」といったスペクタクルなイベントをなんらか方法で知っていたのだろう。もちろん、チューリッヒ・ダダが誕生した社会的背景や、あるいは言語システムの解体を引き起こしたようなロジックなどが意識されることはなかったとは思われるが、ちょうどこの時期、社会情勢として、60年安保闘争がピークを迎え、篠原らの日本の「ネオ・ダダ」は、その闘争に表面的に加担するような行動をとったことがあるようだ[18]。

　篠原の作品や行動を中心に、週刊誌やTVなどから社会的な出来事として「ネオ・ダダ」グループが取り上げられる状況を、いやがおうでも田中信太郎は意識していたであろう。そして篠原も、1959年から「二紀展」や「読売アンデパンダン展」に反芸術的な素材による作品を発表し、東野芳明に評価されている新人作家田中信太郎の存在を認知していたと思われる[19]。田中は、1960年7月1日に「ホワイトハウス」で開催された「ネオ・ダダ」第2回展に参加している[20]。やはり同展から参加した吉野辰海がマグネシウム花火を用いた作品を発表するなど、同展ではパフォーマティヴな作品の発表が続いたが、しかしながら、第1回から参加している赤瀬川はゴムチューブによる作品《ヴァギナのシーツ》を発表し、荒川は《砂の器》と題された出品作品の写真画図からは「棺桶」シリーズにつながる作品を発表するなど[21]、篠原が指針とした「直感、スピード、興奮」とは対義的な「熟考した、時間の停止した、穏やかな」芸術作品が、グループ内部に胚胎していた、と考えることができるだろう。同展に出品

した田中の作品も、金属の廃材を用いた反芸術的な作品ではあるが、赤瀬川や荒川の作品と同様に、作家の意思によって作品が構成されたタブローであったと判断することもできるのである[22]。

　アカデミックなシステムに則り美術を学ぶという過程を経ずに美術作家として活動を始めていた田中にとって、この「ネオ・ダダ」グループへの参加は、様々な意味で学びの場であっただろう。「ネオ・ダダ」を構成する者たちは、同グループを先導したおよそ一世代上の篠原や吉村をはじめ、その多くが美大や芸大を卒業し、美術に関わる知識や経験をもっていた。彼らが集った「ホワイトハウス」には、田中を評価した東野芳明のような評論家、さらには演劇や音楽やファッションに関わる者たちなど、芸術文化全般にわたって知見を闘わす梁山泊になっていた。田中がそこで経験した一つひとつの事例を挙げるのは難しいが、例えば、いつの頃からか、田中は文化的事象や人生に対するシニカルな短句を発するようになっていたが、その句に影響を感じ取ることができるだろう。例えば「「マルドロールの歌」はだれが歌うシャンソンなんですか。」といったような句である[23]。いささか、反語的になるが、このような警句から、田中が諸先輩から様々な思想体系や美術潮流の用語を聞きかじり、その意味を何らかの典拠によって突き止め、補正しながら知識を積み重ねていったであろうことを窺い知ることができるのである。

　以上のような田中の揺籃期は、「ネオ・ダダ」の休止と共に終わりへと向かう。既述してきたように、同グループの結成は1960年3月で、正式な活動としては第1-3回展（1960年4月、7月、9月）であった。グループでの活動は他に安保記念イベント（同年6月）、ビーチショー（同年7月）、ビザールの会（同年9月）がある。同活動は、荒川が同年9月に開催した個展（村松画廊）が評論家に絶賛されたことが、団体行動を乱したとしてグループ内で問題化したことが発端となり、さらに同年10月には吉村が結婚したために「ホワイトハウス」がグループ活動の拠点としての役割を果たすことができなくなった[24]。グループとしての活動は、1961年3月に開催された「第13回読売アンデパンダン展」での発表辺りまで続いたと捉えることもあるようだが、いずれにしても同年12月に荒川が渡米し、翌1962年8月頃に吉村も渡米したことによってグループとしての活動は事実上終了する。この「ネオ・ダダ」時代の田中作品は、東野に評価された「二紀展」で発表した地点から進んで展開していなかった。

3. 幕間—作品《音楽》

田中信太郎が、音楽に関係する作品について、いつ・何に（誰に）よって・どのように導き出されて制作に至ったのかを明らかにする資料があるわけではない。しかしながら、本論冒頭部で指摘してきたように、そのような音の芸術への関心が、田中へ新たなる形象を導き出すための重要な要因となったのである。実際、田中は、「ネオ・ダダ」グループに属していた時期は、金属の廃物によるレリーフ状の作品が主体であったが、1963年初頭、「ネオ・ダダ」グループの活動が休止すると同時に、篠原の呼びかけによって始まった「グループSWEET展」の第2回展（1963年4月、新宿・第一画廊、東京）で、《音楽》というタイトルのおもちゃのピアノの上に白く塗られた複数のやかんが配置された作品、さらには、同年7月「不在の部屋」展（内科画廊、東京）では《蓄音機I》《蓄音機II》を出品している［25］。同展は中原が「読売アンデパンダン展」に出品された作品のなかから選出していたはずであり、その2点の作品は、同年3月に開催された最後のアンパン展となった「第15回読売アンデパンダン展」（東京都美術館）に出品されていたと考えることができる［26］。田中のそれらの作品は純然たるオブジェ作品ではなく、おそらくはサウンド・オブジェに分類することができる作品であった。というのは、1964年6月に東京・椿近代画廊で開催した「オフ・ミューゼアム展」で出品した田中の作品に対して篠原有司男が「蓄音機にセットされ悲鳴をあげるガラスの円盤」といった短評を施していることから推測できる［27］。音が出て、それが作品を構成する要素となっていた訳である。同出品作は、おそらくは「不在の部屋」展に出品された《蓄音機I》《蓄音機II》であっただろう。「グループSWEET」展に出品されたもう1点のサウンド・オブジェ《MUSIC》は、おそらくは《音楽》というタイトルの作品と同一のものであろう［28］。同作品は1996年に佐野画廊（香川県）で開催された「ネオ・ダダの現在'96」で同様のコンセプトの元にピアノを正式なアップライトピアノに替えて再制作されている。同作品は、ピアノの鍵盤の上部に小球がランダムに動く装置が備えられ、間歇的にピアノ音が響き渡る装置となっている。ようするに田中は、偶然性をプログラム化してパッケージングし、自動にアコースティックな音として再生する装置を20代前半に構想し、それが30年という時を経て、本格的なピアノと精緻な駆動部分を獲得することによってサウンド・インスタレーションとして実現したわけである。

田中はミニマルな作品を1965年末頃から発表し始める。その新しいスタイルの作品が高い評価を受けることにより、以降の作品には「音楽」の要素を取り入れる必要がなくなったのだろう。田中の同年以降の作品タイトルを見渡しても、ミニマルな表現スタイルに合わせて「無題」といった無機的なタイトルが多用される。しかしながら、なかには「ピアニッシモ」といった音楽用語を用いている作品を散見することもあるところにわずかながらも音の芸術への親近感のようなものを読み取ることもできる［29］。

　さらに、田中のミニマルな作品の系譜のなかでも、最も物質感の伴わない作品《点・線・面》（1968）に対して田中自身が興味深い発言をしている。「ピアノ線はふれていいっていったんだよ。音がするようにと思ったんだけども、誰も触れなかったのね」［30］と、「線」を示した素材に対して、「音」の芸術への補助線を引き出している。もしかしたら田中信太郎は、聴覚と視覚との共感覚を感じ取ることができるような世界観をもっていたのかもしれない。そのような能力をもたない多くの人々のために、田中は冒頭で取り上げた作品《ソノトキ音楽ガキコエハジメタ》をつくりだしたのかもしれない。

4.　倉俣史朗との邂逅

ネオ・ダダの作家たちによる狂騒的な表現による強大な引力圏から離れることを意識した田中は、1965年12月、最初の個展（椿近代画廊、東京）で、トランプ（カード・ゲーム）のマーク、ダイヤ、ハート、クラブ、スペードの一部をハード・エッジに描いたミニマルなスタイルの絵画を発表する［31］。続けて翌1966年5月の個展では同じトランプのマークの一部を立体化し、平面の上に取り付けた、プライマリー・ストラクチャー・スタイルの作品を発表したと考えられる［32］。同様式名は、同年4−6月、ニューヨークのジューイッシュ・ミュージアムで開催された「プライマリー・ストラクチャーズ：アメリカとイギリスの若手彫刻家たち」展に由来するものだが、田中の発表した作品はその動向に対応した作品であるかのようにも思えてくる。実は1960年代中頃の日本において、このようなミニマルな表現様式の動向を広く紹介するような企画が催されている。先ず1966年9−10月に「色彩と空間展」（南画廊、東京）、続けて同年11月には「空間から環境へ」展（銀座松屋百貨店、東京）が開催されている。田中は、そのふたつの展覧会に、赤・

黄・青といったプライマリー・カラー（原色）で彩られた巨大なモビール状の構造（ストラクチャー）といった、ハード・エッジと共に当時のニューヨークで勢力をもちはじめたプライマリー・ストラクチャー・スタイルの原理に基づく作品を発表している。「空間から環境へ」展は、「絵画＋彫刻＋デザイン＋建築＋写真＋音楽 environment」というサブタイトルを伴い、同展の趣旨書を見ると「見る者と作品との間の静止した調和的関係がこわれ、旧套的な「空間」から、見る者と作品のすべてをふくんだ動的な混沌とした「環境」へと場の概念」が変化してきたことを唱え、「とくに…最近の美術に適応されて使われはじめているENVIRONMENTという概念を意識している」と記されてある［33］。その「環境」という用語に対する当時の概念規定としては、様々な芸術領域間の障壁を取り払うだけではなく、作者と鑑賞者が相互に影響を及ぼすような関係性を意味していたようだ。先の趣意書には、そのような状況が新しい芸術を生み出す原動力となることが提言されていた。その文章から、直前の「読売アンデパンダン展」で繰り広げられた喧噪状態を想起させたりもするのだが、当時の記録写真などを見ると整然とした展示風景をそこに見つけることになる［34］。「空間から環境へ」展に参加した山口勝弘によれば、「絵画や彫刻の分野の中で、最近デザインとも呼べるような仕事が出てきていること、またデザイナーの中にも、いわゆるスポンサーつきの仕事ではなく、自分がスポンサーである作品を作ろうとする動きがでてきていることがあげられる。つまりデザインと美術の境界線が次第にあいまいになりつつあるという事実」があると指摘しているように［35］、美術とデザインの交流がこの時代のひとつの大きなトピックになっていたことが伺えるのである。

　60年代の日本の美術界で、デザインと美術が協働することによって誕生した重要作品のひとつが、倉俣史朗デザインによる空間に高松次郎が「影」を描いてできあがった《カッサドール》（1967）というサパークラブであることに異を唱える者はいないだろう。倉俣は、1956年に桑沢デザイン研究所リビングデザイン科を卒業後、三愛宣伝課で7年間店舗設計などに携わり、1964年から松屋でインテリアデザイン室に移り、1966年から自身のデザイン事務所を設けて、飲食店の内装などを手掛けた。その頃から異分野の表現者との協働作業を試行し、同年に静岡の洋品店《ジュニアショップトンボ屋》の内装デザインを請け負い、その天井部分をイラストレーターの宇野亜喜良に依頼し、全く新しい商業空間を創出したのである。このような異なる分野のデザイナーが融合してつくりあげた日

本における最初期の作例だったろう［36］。海外では60年代に建築の内壁や外壁に巨大なスケールのグラフィック表現が施された「スーパーグラフィックス」という動向があったが、倉俣がその情報を得ていた可能性は低いだろう［37］。ただし、宇野との仕事が終了、高松次郎との協働による空間も完成した後に、上記した「空間から環境へ」展に倉俣が訪れ、その展示内容に感銘を受けたということが伝わっている［38］。

　《カッサドール》に「影」を描いた高松が、最初に「影」の作品を試みたのは1964年、《女の影》である。東京芸術大学を1958年に卒業した高松は、職業としての務めとは別に、同年から「読売アンデパンダン展」を通じて制作手法を模索しながら作家活動を始めている。高松の制作の始原ともいえる「点」状の立体作品を発表したのは1962年の「第14回読売アンデパンダン展」であった。続く1963年の「第15回読売アンデパンダン展」で発表した様々な事物を繋げて紐を表した作品は、「点」という観念的な「不在の存在」が事物へと形を変えたものであった。例えば、《カーテンに関する反実在性について》というタイトルの付された紐状の作品は、壁を覆うカーテンの下から始まり、他の展示室を経由しながら、美術館の外という日常空間へと繋がる仕組みだった。ようするに、絵画という虚空間と実空間との繋がりをその紐が演出していたわけである。しかしながら、絵画という虚空間がカーテンで覆われた地点が起点となることで、そのふたつの空間の関係性が曖昧化されていることがこの作品を際立たせているだろう。この紐状の作品は、ハイ・レッド・センター時代のハプニングや、中原佑介によって企画された「不在の部屋」展（1963年7月、内科画廊、東京）にも続けて登場する。前者では日常空間に大きな裂け目をつくりだし、後者では、そのような裂け目も不在の存在となったのである。このような作品の連続性を考えたとき、まさに「不在の存在」を示すために、高松の「影」作品が登場したのである。

　　サパークラブ《カッサドール》がオープンした当時、「影」作品に関する高松自身による発言がある。「僕の影は、影が大事なのではなくて、一つの"物が無いぞ"ということを出すために、アリバイとして出しているのです。」［39］記録された写真等を見る限り《カッサドール》のインテリア・デザインが特に優れているようには見えない。その後の倉俣の店舗設計と比較した時に、設置された椅子やテーブル、照明などに特段の工夫を見ることはできないのである。しかしながら、それでも《カッサドール》が倉俣の代表的な作品として取り上げられるのは［40］、高松の「影」

の存在によるものであろう。上述してきたように高松は1964年より「影」の作品を描き、同年7月「第8回シェル美術賞展」で静物の影が投影された壁が表現された作品《影A》が佳作賞を受賞する。そして、おそらく倉俣が参考としたのは1966年7月に東京画廊で、壁面に直接にまるで個展に人が集っているかのような複数の人物の「影」を描いた高松の最初の個展「アイデンティフィケーション」であっただろう。日本においては数少ない現代美術専門のコマーシャル・ギャラリーで、画廊の壁面に直接描くという、その当時では売買の可能性が殆ど考えられない作品が発表されたことは関係者の間では話題となっていたであろう。この作品を上述した高松の文章を借りて表すならば「僕の描く人々の影は、その投影されたかのように見える影が大事なのではなく、その投影された影の"主である人がいない"ということを気付かせるアリバイとして表されている」ということになるだろう。要するに「不在の存在」が表されている訳である [41]。《カッサドール》のインテリア・デザインで特記すべきは、その「不在の存在」なのである。人々が様々な目的をもちながら集う人工的な空間に求められるのは、その「場」の非日常性だろう。アルコールなどもそれを得るための手段であるはずだが、その効用をインテリア・デザインに求めるとするならば、高松が東京画廊で試みた「影」は同様の、あるいはそれ以上の効果を生み出すことを、おそらく倉俣は確信していただろう。

　田中信太郎は、高松に誘われて《カッサドール》がオープンした夜に訪れ、倉俣と出会い、それ以降途切れずに親交をもつことになる [42]。田中は倉俣に対して性格などの気質に対して好感をもったと述懐しているが、およそ1年前に東京画廊で体感した高松の影が投影されたように見える展示空間が、再度、目の前に現れた状況に、言葉を失うような衝撃と憔悴のようなものを感じると同時に、そのような特別な贈り物を与えてくれた男に対して、全てを許すような感情を抱いたと考えることもできるだろう。

5.　《点・線・面》―田中の制作論理
《カッサドール》を訪れた1967年夏以降 [43]、田中には多忙な日々が待ち受けていた。10月に宇部市の「第2回現代日本彫刻展」でモビール作品を発表し、同月、横浜市の「今日の作家展 '67年展」では大サイズのミニマル

な絵画作品を4点出品する。11月には「第4回長岡現代美術館賞」展では宇部とは別のモビール作品を発表した。そのような美術作品ばかりでなく、同年2月には、ワコール本社（京都）のショールーム・ロビー正面スクリーンを制作している。続けて1968年4月にはジャパン・アート・フェスティヴァル出品作公募でミニマルな絵画を出品し、大賞を受賞している。

　さらに田中は1968年の上半期、倉俣と協働作品を試みる。先ず、西武百貨店渋谷店にできた商業施設「アヴァンギャルドショップ・カプセル」で、透明のカプセルに商品（衣類）を封入し、巨大なスプリングの上に座面を設けた椅子を設計するといった手法で、ふたりの認識としては、当時封切られたばかりのスタンリー・キューブリックによる映画『2001年宇宙の旅』のような近未来的空間づくりを模索したようである［44］。

　多少前後するかもしれないが、1968年は田中にとって前年以上に重要な作品の発表が重なる。5月には「第8回現代日本美術展」で、蛍光灯を周囲にはめ込んだ3連の巨大なミニマル絵画《マイナー・アートA.B.C.》を出品し優秀賞を受賞する。8月には「現代美術の動向展」（京都国立近代美術館）にモビール作品を出品する。そして10月は、「神戸須磨離宮公園現代彫刻展」に蛍光管を垂直に12メートル重ねて屹立させた《マイナー・アート　ピサ》を出品し、兵庫県知事賞を受賞する。

　以上のように、作品様式としてはミニマルな方法論を維持してきたとはいえ、作品の巨大化という物理的な条件も重なり、物質感の伴わない実質的にミニマルな表現への欲求が、田中のなかに生じていたと考えることもできるだろう。蛍光管を用いた巨大なふたつの作品を制作し、それらの発表に続けて個展開催が予定されていた東京画廊は［45］、高松が2年前に《アイデンティフィケーション》という虚空間を生み出した場所であった。さらに、あろうことかその1年後、《カッサドール》という酒場で田中は再び高松の虚空間を体験したことは既述してきたとおりである。当時の田中は、第三者からは順風満帆にみえたことだろう。しかしながら、田中自身は、次の一手をどのように進めればよいか大きな迷いが生じていたに違いない。このようなクリティカルな状況に立ったとき、高松が帰納的に導き出した方法と同様に、田中は空間表現の原点に立ち戻る行動を取ったのである。高松は、時系列に「点」、「紐」、「影」、「遠近法」と展開していった。それに対して田中は、同時に一個の空間のなかで「点・線・面」を現

出させることを思いついたである。田中は高松とは異なり、その論理を叙述するようなことはしない。とはいえ田中の作品に思考がないということではもちろんない。後年、田中は自身の作品を生み出すシステムを吐露している。「ぎりぎりまで頭の中で完成度を高くしていって、バーンとやるっていうのが、自分流」と発言している〔46〕。そのような切迫した状況が、極限状態に達した時に、東京画廊での個展「点・線・面」の出品作品の構図が成立したのだろう。同作品は、ハロゲン光による「点」、ピアノ線による「線」、透明ガラス「板」による面、という展覧会タイトルを成立させるための最小限の要素によって構成された、「何にもないけれども、まぎれもなくあるようなもの」〔47〕となったのである。この発言は、《マイナー・アートA.B.C.》などの蛍光灯を用いた作品について述べている発言だが、その頃（1968年8-9月）、おそらく個展「点・線・面」を準備していた時期であり、同作品を成立させたひとつの理念であっただろう。

　ところで、田中の「頭の中で完成度を高くして…」といった方法論は、倉俣にも近似するところがあった。ほぼ全てのデザイナーは、クライアントの意向に沿ってデザインを考案し、クライアントに制作意図を説明して理解を得たうえで制作を実施するだろう。ところが倉俣の制作過程は大きく異なる。特に倉俣を信頼するクライアントが依頼主の場合は、コンセプトからデザインの基本プラン、実施設計、素材の選定に至るまで、全てを任されていた。例えば、三宅一生が南青山の店舗デザインを任せたときのことを語っている。「こちらとしては、…このようにディスプレイしたいという思いはあるんですけれど、倉俣さんのデザインを尊重しなければと思っていたので、特に何の注文もしませんでした。」そして、店舗の中央に宙に浮いたような大きなテーブルが現れるのである。「大変美しい、一枚板でつくられていました、本当に、倉俣さんの空間はいつもスリルがあって、使う方にもそれを活かす喜びがだんだんわかってきたんじゃないかと思います。」〔48〕ここには、ふつうのクライアントとデザイナーの関係は存在しない。極端ないいかたをすればアーティストとコレクターの関係に近いだろう。自分自身のなかでぎりぎりまで完成度を高めて、クライアントも驚くような出来事を現出させるのである。

　倉俣と田中の協働が1968年に始まったことを先に指摘してきた。そして、同時期のいくつかの倉俣のミニマルな空間表現のインテリア・デザインは、確かに田中の《マイナー・アートA.B.C.》や《点・線・面》との関係性を考え

ることができるだろう。例えば、タカラ堂（宝飾店）の透明ガラスを多用した空間、エドワード（服飾）本社ビル、ショールーム中央に林立する蛍光灯などである。これらのインテリア・デザインは倉俣の作品として記録され、田中との協働作業とはされていない。それにはいくつかの理由が考えられる。まず、この時期、協働作業を行うための時間が田中には残されていなかったであろう。この時期に限らず1970年代を通して、田中は国内外の展覧会や個展の準備をしなければならなかった。そして、何よりも田中が《カッサドール》における高松の「影」の使用による倉俣の方法論、自らを消し去って、高松の「影」の効果だけを考えて設計した空間に、究極的な思想を見出したと類推するのである。倉俣自身に「不在の存在」を感得した、と考えるのである。全てを《カッサドール》の空間との出会いに帰することはできないが、田中自身にも、精神的にはそのような思考が備わった重要な要因の一つが《カッサドール》の空間だったのである。

最後に

田中は、その後1970年に「東京ビエンナーレ」に出品し、1972年に「第36回ヴェネツィア・ビエンナーレ」に参加して、日本を代表する作家のひとりとして認められる存在となる。三十にして立つというが、田中は30歳にして、独り立ちどころか作家人生の最初のピークを迎えたのである。ミニマルな表現の追求は70年代を通じて持続されたが、1980年頃にひとつの帰結点に達した。しばらく沈黙の時間が在ったが、本稿最初でも触れたように、倉俣が全面的に委託されていたブリヂストン本社のインテリア・デザインを手伝うなかで《ソノトキ音楽ガキコエハジメタ》（1986）が誕生した。そこで表された有機的な形態は、おそらくは水平線にわずかに沸き起こる波の形態と、その海原を睥睨する何らかの生命体を象徴するだろう。この復活劇が倉俣によってもたらされた、という事実をあらためて強調するまでもないことだが、この仕事が機会となり表現主義的と言って差し支えないような作品、大河の流れと赤紫色の斜線が無数に描かれた衝立状の絵画の前に細長い三角錐の彫像が屹立した《風景は垂直にやってくる》（1985）を東京画廊で発表し、田中は再び活発な活動を再開したのである。

　田中と倉俣の関係は、これまで田中が倉俣にデザインのアイデアを与えた、という視点で捉えられることが多か

った。本稿では逆の流れを提示してきた。ただ、田中が得たものは、形や色といった具体的な事象ではなく、倉俣のプロデュース能力のようなところにあった。具体的には本稿で述べてきたとおりである。ただし、今回、田中の遺品を調べた中に、倉俣から田中へ宛てた大きな封筒に入った数葉のスケッチブックに書かれた詳細な挿図の付いた夢日記があった。その最後の1枚に、田中がブリヂストン本社ビルの外に設けたモニュメントに細かなデザイナー的視点による感想が記されてあった。ふたりの間にはこのような無数の遣り取りがあったのだろう。その一つひとつがふたりの芸術を築き上げてきたのだ。

註

1　「田中信太郎 ―饒舌と沈黙のカノン―」展　国立国際美術館（2001年9月13日 - 10月14日）、中井康之「二人の田中信太郎」『田中信太郎 ―饒舌と沈黙のカノン―』展カタログ　国立国際美術館 2001年 34 - 39頁

2　「田中信太郎展「風景は垂直にやってくる」」市原湖畔美術館（2020年8月8日 - 10月18日）

3　「4 倉俣史朗と田中信太郎」『STEPS AHEAD: Recent Acquisitions 新収蔵作品展示』アーティゾン美術館 2021年

4　ブリヂストン美術館がアーティゾン美術館に名称を変更し、2020年1月に新しい展示施設となった当初から美術館エントランス・ホールに設置されている。本文でも触れたように、同作品はブリヂストン本社ビルのインテリアを倉俣史朗が引き受けた際に、倉俣の依頼によって田中信太郎の作品が設置されていた。同ビルの改修によって田中の作品は行き場を失うどころか、ブリヂストンの創設者石橋正二郎が創立した石橋財団によって運営されている美術館に収蔵され、常設展示されることとなった。このような建物に付随した芸術作品が、建物が改修あるいは撤去される際にどのように処遇されるかという詳らかな資料は手元にはない。しかしながら、この日本において過去例を辿るならば、近年では、2017年に本郷の東京大学地下食堂に設置されていた宇佐美圭司《きずな》（1977）は建物の改修時に外に出すことができないという判断によりカッターで裁断されている。また、近過去では1991年に旧東京都庁（有楽町）に設置されていた岡本太郎の陶板壁画《月の影》（1956）が破壊されるという事例をあげることができる。

5　中井康之「マルドロールの歌が聞こえる」『田中信太郎展「風景は垂直にやってくる」』カタログ　市原湖畔美術館 2020年 53 - 55頁

6　東野芳明「"画はだ"だけの抽象画　第二紀会展　美術展評」『朝日新聞』1959年10月20日

7　東野芳明「ガラクタの反芸術　読売アンデパンダン展から①「増殖性連鎖反応（B）」工藤哲巳」『読売新聞』1960年3月2日夕刊

8　東野芳明の動向については以下の論考を参考にした。光田由里「美術批評の旅―瀧口修造と東野芳明」『To and From Shuzo Takiguchi』慶應義塾大学アートセンター／ブックレット14 2006年 38-51頁

9　ただし、篠原の「前衛への道」によれば、渡米中の東野芳明がニューヨークから出稿した記事によって、ラウシェンバーグ、ジャスパー・ジョーンズを代表としたネオダダ派の台頭を紹介していた、ということである。篠原有司男「前衛の道4 篠原有司男自伝」『美術手帖』1966年5月号 114頁

10　吉村益信「断面のスナップ」『流動する美術 III　ネオ・ダダの写真』展カタログ　福岡市美術館 1993年 5頁

11　篠原有司男「前衛の道2 篠原有司男自伝」『美術手帖』1966年3月号 100頁

12　同上

13　篠原有司男「前衛の道3 篠原有司男自伝」『美術手帖』1966年4月号 119頁。篠原の説明では『読売新聞』1958年4月3日夕刊にタピエが寄稿した「世界の中の日本の若い芸術家」に掲載。

14　前掲10 5頁

15　赤瀬川の著書から1959年年末には吉村が「オール・ジャパン」を結成するために動いていたことがわかる。さらに「ネオ・ダダ」結成の過程も以下の同著書に記録されている。赤瀬川原平「第四章　無償のスペクタクル」『いまやアクションあるのみ!〈読売アンデパンダン〉という現象』筑摩書房 1985年 127-151頁

16　磯崎新、吉村益信、赤瀬川原平、藤森照信「「新宿ホワイトハウス」を巡って」『新建築』2011年4月号、42-49頁。同文中、吉村は「ホワイトハウス」の名称の由来を次のように語っている。「当時、この辺りは茶色い木造のバラックばかりが建っていましたから、白いモルタル塗りのこの建物はとても目立っていました。それで、ワシントンのホワイトハウスも意識して「革命芸術家のホワイトハウス」と銘打ったのです。」

17　篠原有司男　前掲9 114-117頁。ただし、赤瀬川の著書には最初の会合はホワイトハウスではなく、「村松画廊の誰かの個展会場」で開催されたと記してある[赤瀬川原平　前掲15 130頁]。赤瀬川の文書には、その会合が瀧口修造に目撃されていたという既述がある。

18　前掲10 5-6頁。1960年6月15日、国会南（第2）通用門での安保反対運動（デモ）に参加し、同月18日には吉村のアトリエ「ホワイトハウス」にて「ネオ・ダダ」のメンバーによって「安保記念イベント」を開催している。

19　田中信太郎、光田由里（インタヴュアー）『Shintaro TANAKA』（「田中信太郎 岡崎乾二郎 中原浩大「かたちの発語」展カタログ、BankART1929 2014年 164頁。田中は第1回ネオ・ダダ展を訪れて篠原と対面している。

20　篠原有司男　前掲9 117頁

21　『流動する美術 III　ネオ・ダダの写真』展カタログ（黒田雷児編集 福岡市美術館 1993年）34-35頁に小林正徳撮影による作品写真が掲載。

22　同上　33、38頁に小林正徳撮影による作品写真が掲載。

23 『ネオ・ダダの現在'96 破壊／再生』佐野画廊 1996年 80頁

24 黒田雷児「明るい殺戮者、その瞬間芸の術」『流動する美術III ネオ・ダダの写真』展カタログ 福岡市美術館 1993年 9頁および同カタログ年譜 61-70頁

25 上記カタログ年譜および『'95ネオ・ダダ〈一断面展〉―記録写真を中心に―』（大分市教育委員会）1995年に掲載された「年表」などを参照した。なお、当箇所の文書は、2020年8月に市原湖畔美術館で開催された『田中信太郎展「風景は垂直にやってくる」』展カタログに掲載された筆者の論文「マルドロールの歌が聞こえる」の一部を替えて再掲載している。

26 ただし、『日本アンデパンダン展全記録』（編集：総合美術研究所 1993年）の目録には、《きりすと・6月・盲》が掲載されている。

27 篠原有司男「NEW POP NEW JUNK NEW TOY OFF MUSEUM」『美術ジャーナル』49号 12頁

28 上記『'95ネオ・ダダ〈一断面展〉―記録写真を中心に―』75頁。参考図版（ネオ・ダダ展以外の反芸術傾向の作品）として掲載。

29 第5回現代日本彫刻展（1973年、山口県宇部市）出品作品《PIANISSIMO》など。

30 前掲19 169頁

31 三木多聞「月評 東京」『美術手帖』1966年2月号 119-120頁。エルズワース・ケリーの作品を新聞で見たことが同作品を描く大きな働きかけとなったと田中自身が後日述べている（田中信太郎、光田由里、上掲書 166頁）。

32 三木多聞「月評 東京」『美術手帖』1966年7月号 134頁。ただし、三木の記事ではハード・エッジによる平面作品を発表しているように記載されてある。しかしながら、上述した田中による発言ではプライマリー・ストラクチャースタイルの作品についての説明が為されている。

33 エンバイラメントの会「〈空間から構造へ〉展 趣旨」『美術手帖』1966年11月号増刊 118頁

34 YOSHIAKI TONO, 'REVIEWS', JAPAN, 東野芳明が「空間から環境へ」展をレポート。同記事に7枚程の展示風景写真が掲載されている。Artforum 1967 Apr., pp.71-72.

35 山口勝弘「「空間から環境へ」展開催」『美術手帖』1966年12月号 62-63頁

36 橋本啓子「第1章美術への関心 ―1960年代のインテリア・デザイン」『倉俣史朗の主要デザインに関する研究』（神戸大学大学院総合人間学科博士論文 2019年12月）38頁に倉俣が宇野に依頼した経緯が詳細に記されている。また、同論考39頁註10で、日本においてのスーパー・グラフィックの最初期例として東京新宿の《一番館》（1969）を取り上げている。なお、本稿における倉俣の動向に関しては基本的に橋本論考に拠った。

37 上記論考38頁にそのわずかな可能性について指摘されている。

38 倉俣史朗年譜『倉俣史朗』アルカンシェール美術財団発行 1996年 207頁

39 高松次郎、中西夏之、三木富雄、針生一郎（司会）「現代日本美術の底流」［座談会］『美術ジャーナル』（56号 1966年 14頁）より高松の発言。なお、高松作品の分析に関して、光田由里『高松次郎 言葉ともの』（水声社、2011年）の論考を参考にした。

40 篠塚光政、近藤康夫、榎本文夫「展覧会が十倍楽しくなるガイダンス ―倉俣史朗とエットレ・ソットサスの仕事」『倉俣史朗読本』（21_21 DESIGN SIGHT 企画展「倉俣史朗とエットレ・ソットサス」レクチャー編）ADP 2012年 25頁。倉俣作品の撮影を長年撮り続けている篠塚の発言。

41 《アイデンティフィケーション》に関しては、光田由里による以下の論考を参照した。「《影》連作 ―ハプニングと絵画論」『高松次郎 言葉ともの』水声社 2011年 88-99頁

42 田中信太郎、保坂健二朗（進行）「アート・インスパイア・デザイン」『倉俣史朗読本』（21_21 DESIGN SIGHT 企画展「倉俣史朗とエットレ・ソットサス」レクチャー編）ADP 2012年 331頁

43 カッサドールがオープンした日付は正確には分からない。平野到が指摘するように1967年8月-9月頃と推定される。平野到「カッサドールの影の行方」『カッサドールの影の行方』ユミコチバアソシエイツ 2014年 3頁

44 前掲42 333頁／「アヴァンギャルドショップ〈カプセル〉」『インテリア』1968年6月 36-41頁

45 1966年に開催された村松画廊個展が評価されて、東京画廊から個展開催の依頼を受けていた。前掲19 167頁

46 前掲19 162頁

47 粟津潔、伊藤隆道、河口龍夫、幸村真佐男、新宮晋、田中信太郎「作家のとらえた現代の動向」（座談会）『美術手帖』1968年10月号 115頁

48 三宅一生、関康子（進行）「ANOTHER KURAMATA / SOTTSASS DESIGN」『倉俣史朗読本』（21_21 DESIGN SIGHT 企画展「倉俣史朗とエットレ・ソットサス」レクチャー編）ADP 2012年 419-420頁、三宅の発言より。

編集後記

本書の企画は、中井康之さんの電話から始まりました。「日立の田中信太郎さんのアトリエにある資料を見に行きませんか」とのお誘いでした。たぶん私が辰野登恵子さんのアトリエの本を手がけていたのをきっかけにされたのでしょう。私は田中さんとは面識はありましたが、話をよくしたとか、酒を飲んだとか、そういった時をともにしたことはありません。今回、何回かアトリエを訪問し、その空間に身を置いてみると、田中さんの人柄というよりも、作品を生み出していく思考の源を感じることがありました。壁に貼られたメモや写真の切り抜き、道具や身の回りの品々、それらは絵画でいえば地であり、そこから図となる作品が立ち上がってくるようでした。森のアトリエで、俳句やアフォリズムをつくり、ドローイングを描き、読書をし、音楽を聞き、DVDを見、そして制作へ向かう孤独な姿、それはまさしく作家として「かっこいい」姿を思い描くに十分で、目の前にせまってきました。

　アトリエは、2014年のバンクアートでの展覧会カタログや没後の2020年市原湖畔美術館での回顧展でのアトリエの一部復元によって紹介されてきました。それを踏まえ、本書ではアトリエの各所細部にせまりつつ、記録を心がけました。

　紙のエフェメラ資料は、本書に収録したものを含め、2022年現在、国立国際美術館で整理作業をしています。2021年秋、同美術館で、修復された《マイナー・アートA.B.C》（1968）をみて、田中さんの先鋭的なイメージを体験できたことは忘れられません。

　本書は、ご遺族の田中俊江氏、渡邊映理子氏の全面的な協力によってできました。田中さんの最後の弟子ともいえる写真家の吉山裕次郎氏、アトリエ設計図の掲載にご許可をいただいた建築家の黒川雅之氏にもお礼申し上げます。

　また、せりか書房の船橋純一郎氏は、麻生三郎、辰野登恵子に続き、3冊目となる「アトリエ本」の出版を快諾していただき感謝です。

　田中信太郎資料の調査に鹿島美術財団より2021年度「美術に関する調査研究助成」を受けました。

<div style="text-align:right">2022年1月　三上 豊</div>

著者紹介

中井康之（なかい・やすゆき）
1959年東京生まれ。1990年京都市立芸術大学大学院修士課程修了。同年より西宮市大谷記念美術館に勤務。1999年より国立国際美術館に勤務、2018年より2020年まで副館長兼学芸課長。主な企画展に「美術館の遠足（藤本由紀夫）」展（1997）、「パンリアル創世紀展」（1998）、「もの派―再考」（2005）、「アヴァンギャルド・チャイナ―〈中国当代美術〉二十年」（2008）、「世界制作の方法」（2011）、「フィオナ・タン―まなざしの詩学」（2014-15）、「クリスチャン・ボルタンスキー―Lifetime」（2019）など（共同企画含む）。2005年第11回インド・トリエンナーレ展日本側コミッショナーを務める。共著に『日本の20世紀芸術』（平凡社 2014）など。

三上豊（みかみ・ゆたか）
1951年東京生まれ。1973年和光大学芸術学科卒業。1977年美術出版社『美術手帖』編集部勤務。1988年よりフリーの編集者として小学館やスカイドアなどの美術書を手がける。2000年から2020年まで和光大学教授。編著に『世界に誇れる日本の芸術家555』（PHP新書 2007）、『針生一郎蔵書資料年表』（2015）、著書に『麻生三郎アトリエ』（2016）、『辰野登恵子アトリエ』（2018 いずれもせりか書房）。共著に『日本の20世紀芸術』（平凡社 2014）など。

吉山裕次郎（よしやま・ゆうじろう）
1980年茨城生まれ。田中信太郎とは、2015年頃に孫娘を作品撮影したことから知り合いになる。2020年個展「Invisible」（Gallery 58）。グループ展に「Square展」（2019、2020、2021 Gallery 58）ほか。写真家、美術家として活動をしている。

大串幸子（おおぐし・ゆきこ）
神奈川生まれ。慶應義塾大学文学部哲学科卒業。出版社を経て中垣デザイン事務所に勤務後、フリーのグラフィックデザイナーとして活動。

田中信太郎アトリエ

2022年4月30日発行

著　者｜中井康之・三上豊・吉山裕次郎
発行者｜船橋純一郎
発行所｜株式会社せりか書房
　　　　〒112-0011　東京都文京区千石1-29-1　深沢ビル2階
　　　　TEL 03-5940-4700　http://www.serica.co.jp
印　刷｜株式会社テンプリント
造　本｜大串幸子